Rio 2016™

THE OLYMPIC GAMES THROUGH THE PHOTOGRAPHER'S LENS
LES JEUX OLYMPIQUES À TRAVERS L'OBJECTIF DU PHOTOGRAPHE

DAVID BURNETT, JASON EVANS, JOHN HUET AND MINE KASAPOGLU PUHRER

HERITAGE

ART & DESIGN OF THE OLYMPIC GAMES

GILES

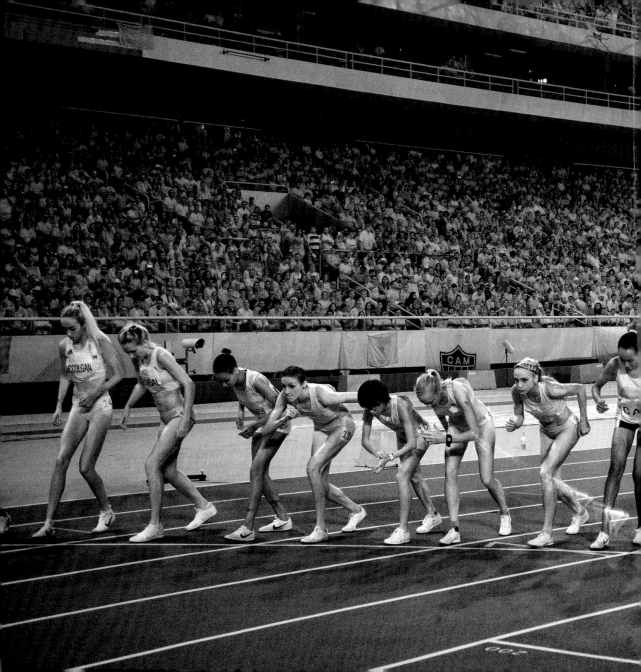

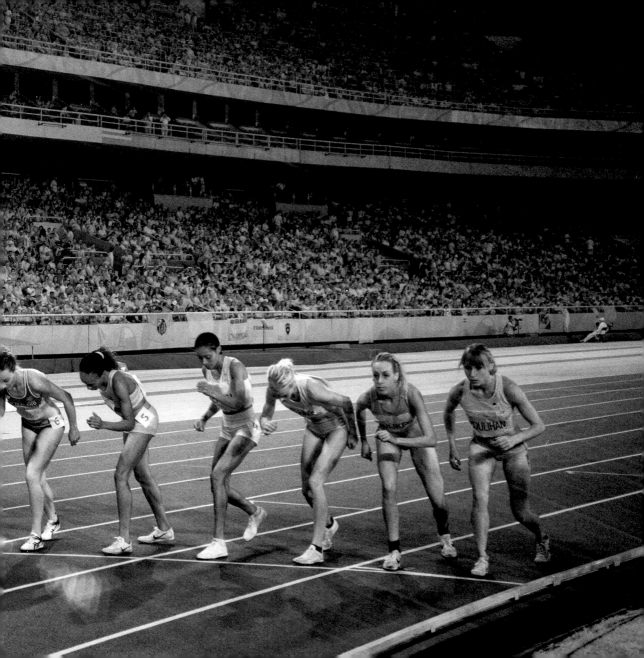

For the International Olympic Committee:
Curated and edited at the Olympic
Foundation for Culture and Heritage

For D Giles Limited:
Copy-edited and proofread
by Sarah Kane
Art Direction by Alfonso Iacurci
Design by Sandra Buholzer
Produced by GILES, an imprint
of D Giles Limited, London
Printed and bound in Slovenia

All measurements are in
centimetres and millimetres

Front cover:
David Burnett
Swimming, men's 50m freestyle
– Qualification.

Back cover:
Jason Evans
Athletics, women's marathon. Eunice
Jepkirui Kirwa (Bahrain) 2nd and Jemima
Jelagat Sumgong (Kenya) 1st celebrate
their performance together.

Frontispiece:
David Burnett
Athletics, women's 5000m – Final.
The competitors on the start line.

Pour le Comité International Olympique :
contenu dirigé et révisé par la Fondation
olympique pour la culture et le patrimoine

Pour D Giles Limited :
Relecture et révision par Sarah Kane
Élaboré par Alfonso Iacurci
Conçu par Sandra Buholzer
Produit par GILES, édité chez
D Giles Limited, Londres
Imprimé et relié en Slovénie

Toutes les dimensions sont données
en centimètres et millimètres

Couverture :
David Burnett
Natation, 50m nage libre hommes
– Qualifications.

Quatrième de couverture :
Jason Evans
Athlétisme, marathon femmes. Eunice
Jepkirui Kirwa (Bahreïn) 2e et Jemima
Jelagat Sumgong (Kenya) 1e célèbrent
ensemble leur performance.

Frontispice :
David Burnett
Athlétisme, 5000m femmes – Finale.
Les concurrentes prennent le départ.

HERITAGE
ART & DESIGN OF THE OLYMPIC GAMES

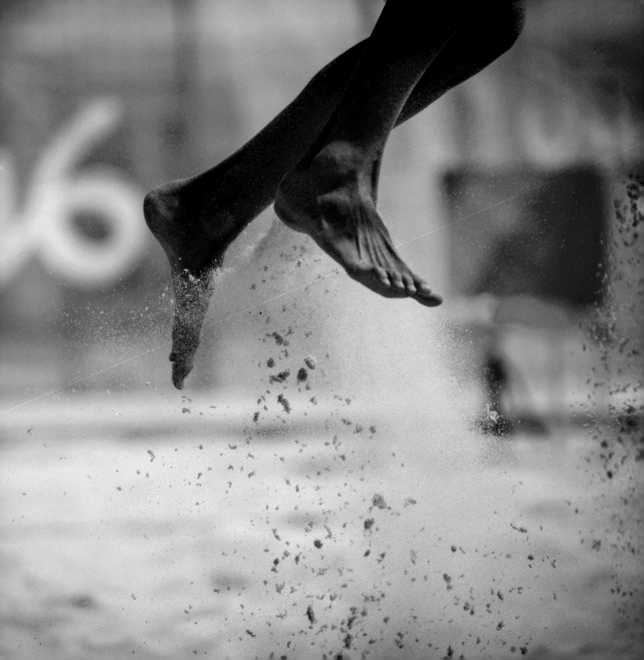

Introduction

Another Look at Rio 2016

The Olympic Games produce an untold number of images, and the collection increases every two years with each new edition of the Games. Athletes, events, sporting facilities… How can it be that this visual repository, which is common to all editions of the Games, continues to surprise? The answer, in all likelihood, lies in the constantly changing relationship between the photographers and their subjects. At the Olympic Games, although the subjects of photos may always have the same role, they never have the same face: different women, different men, different stadiums and different cities, captured at one precise instant by the eye of the photographer. Unique moments, split seconds depicting the intimacy of that instant and allowing the viewer to experience them up close.

With that in mind, this book offers up a selection of photographs from the Games in Rio in 2016. The creators of the book, the photographers David Burnett, Jason Evans, John Huet and Mine Kasapoglu Puhrer, travelled back and forth across Rio and between the Olympic venues over three weeks. As well as visiting the areas that were open to accredited media, they were granted access to the training zones and were able to follow the athletes as they prepared for their events – even at the competition venues, before the arrival of the crowds.

Autres regards sur Rio 2016

Les Jeux Olympiques génèrent un nombre incalculable d'images alimenté tous les deux ans par de nouvelles éditions. Athlètes, compétitions, infrastructures sportives… comment parvient-on à travailler ce lexique commun à tous les Jeux de manière à surprendre encore ? La réponse tient sans doute à la rencontre toujours inédite entre le photographe et son modèle. Dans le cadre des Jeux Olympiques le modèle, s'il a toujours le même rôle, n'a jamais le même visage : d'autres femmes, d'autres hommes, d'autres stades, d'autres villes, saisis à un instant précis par l'œil du photographe. Des moments uniques, des poussières de secondes qui racontent l'intimité de l'instant offrant ainsi au spectateur une proximité privilégiée.

Dans cet esprit, le présent ouvrage propose une sélection d'images des Jeux de Rio 2016. Leurs auteurs, les photographes David Burnett, Jason Evans, John Huet et Mine Kasapoglu Puhrer, ont sillonné la ville de Rio et les sites olympiques pendant trois semaines. Au-delà des secteurs accessibles aux médias accrédités, ils ont également pu se rendre dans les zones d'entraînement et accompagner les athlètes dans leur préparation jusque sur les lieux des compétitions, avant l'arrivée de la foule.

Le résultat est empreint d'une atmosphère toute particulière, très humaine :

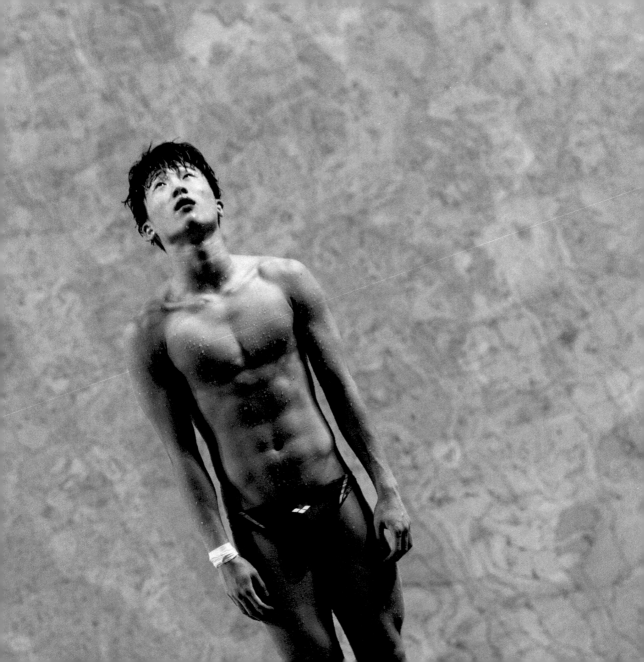

The resulting book has a very specific, very human quality running throughout – a testament to the challenges faced by the photographers and to their passion. They provide a commentary on their work in the book, recounting anecdotes about the origins of certain images and their relationships with the subjects of their photos.

This book is not about illustrating the Games, but rather about creating stories via individual perspectives and giving meaning to fleeting moments in time. In the great tapestry that is the Olympic Games, these photos serve to magnify certain details, creating a sort of augmented reality that reveals the poetry within.

un témoignage des défis et de la passion des photographes. Ceux-ci commentent leur travail, livrant des anecdotes sur la genèse de certaines images et leur relation avec le sujet photographié.

Il ne s'agit pas d'illustrer les Jeux, mais de fixer des histoires par un regard, d'apporter de la profondeur à l'éphémère. Dans la grande fresque des Jeux Olympiques, les photos proposées ici constituent des agrandissements de certains détails, une sorte de réalité augmentée qui en révèle toute la poésie.

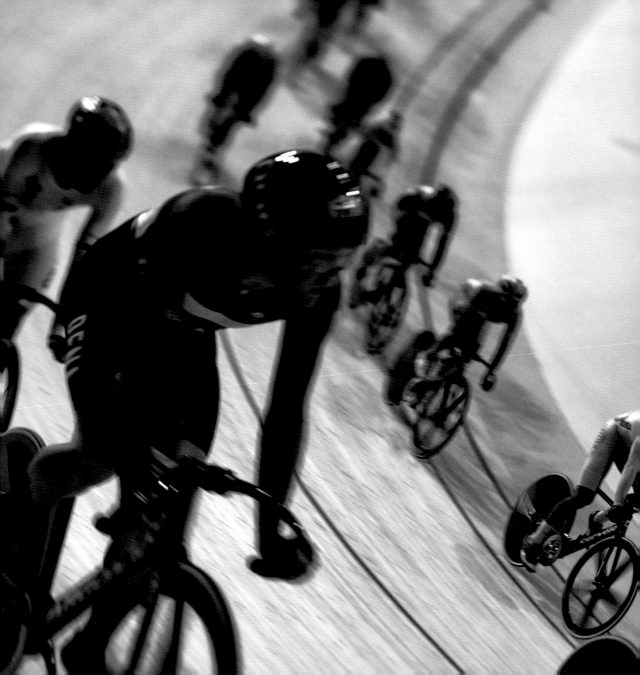

Photographs
Les Photos

Freeze-frame

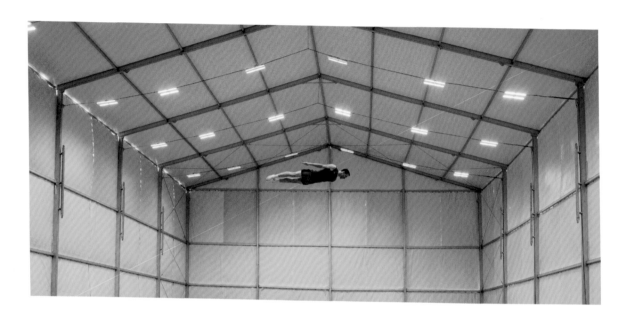

David Burnett

Trampoline – Training. Blake Gaudry
(Australia).

Trampoline – Entraînement. Blake
Gaudry (Australie).

DAVID BURNETT

We attribute to pretty much every kind of Olympic athlete some kind of special athletic ability, and this guy was able to fly, which most of us will never do.

"I walked into the training room and there was this gymnast working on his routines. It was fantastic. I was trying to capture, in the simplest way, the isolation of him flying, floating through the air within that big space. In this picture it looks like he's just been frozen in mid-air, like he's a little angel with wings.

Trampoline gymnastics is one of those sports that are quite astonishing. It's not simply that he is getting up into the air six, seven, eight metres, but when he's up there, then he has to be a gymnast and do things that most of us couldn't do anyway. And then, when he's done, he kind of lands. His legs have that give … and bang, he's down, and he's just another earthbound human."

On attribue quasiment à chaque athlète olympique une aptitude sportive particulière et ce type-là était capable de voler, ce que la plupart d'entre nous ne ferons jamais.

"Je suis entré dans la salle d'entraînement et il y avait ce gymnaste qui faisait ses exercices. C'était fantastique. J'essayais de le photographier, le plus simplement possible, en train de voler, seul, de flotter dans l'air dans ce grand espace. Sur cette photo, on dirait qu'il est suspendu dans l'air, comme un petit ange aux ailes déployées.

Le trampoline en gymnastique est un de ces sports absolument fascinants. Non seulement le gymnaste s'envole à six, sept ou huit mètres, mais une fois là-haut, il doit faire des figures que la plupart d'entre nous ne pourrions pas faire. Ensuite, quand il a terminé, on dirait qu'il atterrit, et une fois en bas, c'est de nouveau un humain comme un autre."

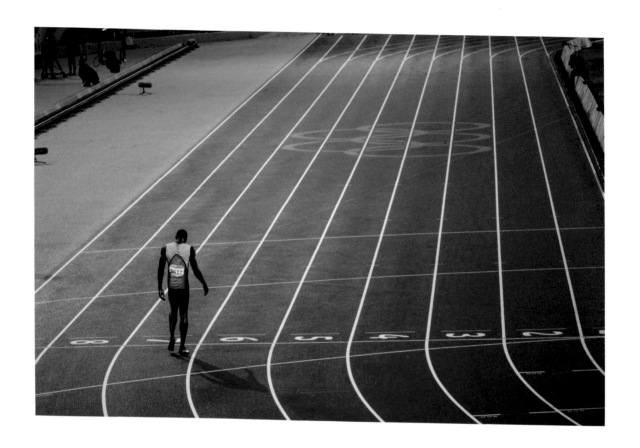

David Burnett
Athletics, men's 200m – Final. Usain
Bolt (Jamaica) 1st.

Athlétisme, 200m hommes – Finale.
Usain Bolt (Jamaïque) 1e.

DAVID BURNETT

It makes a picture like this all the more valuable and interesting that, for one little moment, there he is, in his field of play, all by himself.

"This was after the 200m, which he had won for the third time. I was in the big photographers' stand, at the finish line, so I was pretty high up. I had seen him run the race, and then take the flag and with the other runners do a lap of the track, and 10 minutes later he came wandering back having saluted basically all 48,000 people in the stands. Then he put the flag down, he just turned around and slowly started to walk and I was on him at that point, with a 200mm, and just was able to zoom in to get rid of everybody else. That was really what hit me at that moment, it was really clear, 'here's the only time you're going to get Usain Bolt on a clear track, in the middle of the track meet, and nobody around him, like he's on a stage'.

I was very happy to have it in a symbolic way, I mean, we're living in a time when this guy is really the man, he is something special and I think it's a real special treat for us to be able to see him do his thing."

Cette photo a d'autant plus de valeur et d'intérêt que, pendant un court instant, il est là, tout seul sur sa piste.

"C'était après le 200m, qu'il a remporté pour la troisième fois. J'étais dans la grande tribune des photographes, sur la ligne d'arrivée, donc avec une position plutôt élevée. Je l'ai vu faire sa course, puis prendre le drapeau et faire le tour de la piste avec les autres coureurs, et 10 minutes plus tard, il est revenu après avoir salué quasiment les 48 000 spectateurs présents dans le stade. Ensuite, il a posé le drapeau, il s'est retourné et s'est remis à marcher lentement. Mon objectif, un 200mm, était braqué sur lui à ce moment-là et j'ai pu zoomer pour qu'on ne voie personne d'autre sur la photo. C'est ce qui m'a vraiment frappé sur le coup. C'était très clair : c'est la seule fois que vous pouvez voir Usain Bolt seul sur la piste, personne autour de lui, comme s'il était sur scène.

J'étais très heureux de faire cette photo symbolique. Ce que je veux dire, c'est qu'en ce moment, ce type est vraiment LE maître ; il est quelqu'un de spécial et je pense que c'est vraiment une aubaine pour nous de pouvoir le voir faire ça."

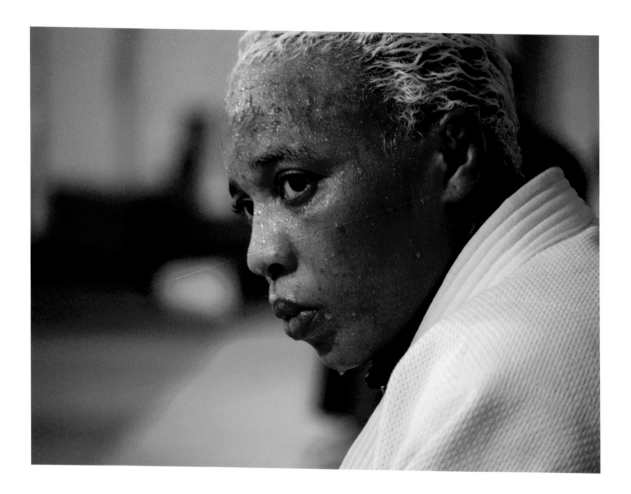

David Burnett
Judo – Training. Portrait of Yolande
Bukasa (Refugee Olympic Team).

Judo – Entraînement. Portrait
de Yolande Bukasa (athlète
olympique réfugiée).

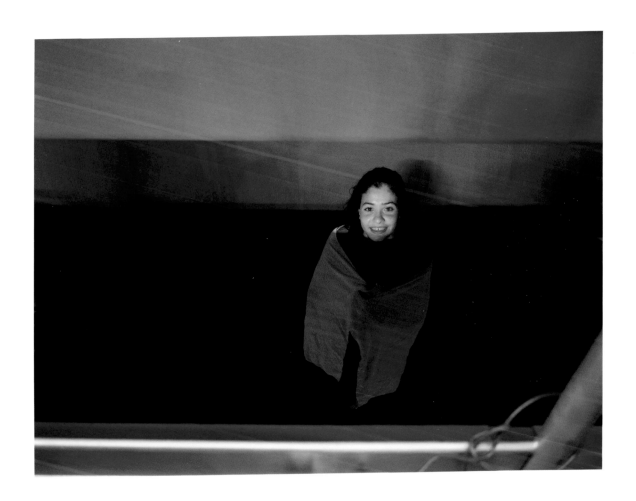

David Burnett

Swimming, women's 100m butterfly – Qualification. Yusra Mardini (Refugee Olympic Team).

Natation, 100m papillon femmes – Qualifications. Yusra Mardini (athlète olympique réfugiée).

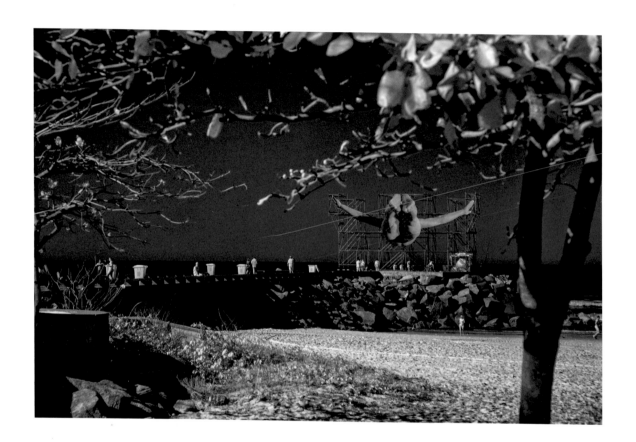

David Burnett

One of artist JR's "Giant" photographic installations as part of the first IOC artists-in-residence programme at the Olympic Games.

L'une des installations photographiques « Giant » de l'artiste JR dans le cadre du premier programme du CIO d'artistes en résidence aux Jeux Olympiques.

Jason Evans

Synchronised swimming, women's team – Free programme. A swimmer from the team of the People's Republic of China getting prepared behind the scenes.

Natation synchronisée, par équipe femmes – Programme libre. Une nageuse de l'équipe de la République populaire de Chine se prépare dans les coulisses.

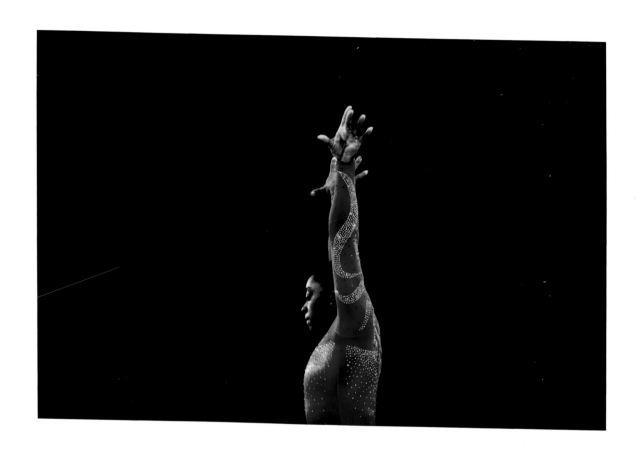

Mine Kasapoglu Puhrer

Women's artistic gymnastics –
Training. Simone Biles (USA),
balance beam.

Gymnastique artistique femmes
– Entraînement. Simone Biles
(USA), poutre.

MINE KASAPOGLU PUHRER

Good things are about to come, but she has no idea and there is all this potential and excitement…

"I like the way that the rings and her body are placed in this photo. You have the impression that she is holding on to the rings behind, grabbing them.

It was before the start of the Games. This training session was open to the media, the place was really crowded, and you could see that she was going to make some Olympic history.

I like it when the slate is completely clean and there are so many things that can happen. We don't know anything about it yet. It could be the most amazing thing, or it could be a big disappointment. This is her moment, and she has no idea what's about to come."

De bonnes choses sont sur le point de se produire, mais elle n'en a aucune idée et il y a tout ce potentiel et cette exaltation…

"J'aime la façon dont les anneaux et son corps sont placés sur cette photo. On a l'impression qu'elle se tient aux anneaux derrière elle, ou qu'elle les attrape.

C'était avant le début des Jeux. Cette séance d'entraînement était ouverte aux médias, le site était bondé, on pouvait imaginer qu'elle allait marquer l'histoire olympique.

J'aime quand les compteurs sont remis à zéro et qu'il peut se passer tout un tas de choses. On n'en sait encore rien. Ça peut être quelque chose de formidable ou une grosse déception. C'est son moment à elle et elle n'a aucune idée de la suite."

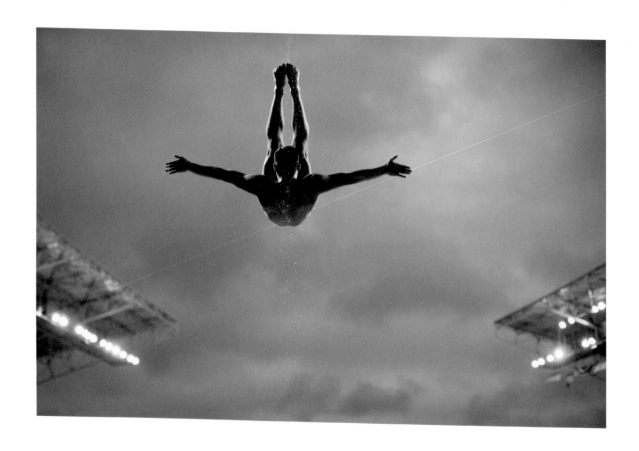

Mine Kasapoglu Puhrer

Men's diving – Training. A diver, up
in the air.

Plongeon hommes – Entraînement.
Un plongeur, dans les airs.

MINE KASAPOGLU PUHRER

There are no magical techniques. This was just the perfect lighting and the perfect athlete and I had the perfect position.

"This was a very special day for me because it was the first day that I shot sports in Rio, and the first time ever that I shot backstage training photos at the Games, even though this was my eighth Olympics. So, backstage training was a very new territory for me, and I really fell in love with it from the start.

I took a lot of photos of the divers that day, and it was one of my best and favourite shoots of the whole Games. For this picture I was positioned right behind the springboard where they bounce off, a place I would never be allowed during a competition. And that's why it also looks different from what we are used to seeing. It looks like he's maybe falling from above, but he's not: he has actually sprung up into this position.

I also really like the lighting of this particular photograph. Of course it didn't hurt that the clouds were so beautiful and that he was in a perfect position."

Il n'y a pas de technique magique. C'était juste l'éclairage parfait, l'athlète parfait et la position parfaite.

"C'était une journée très spéciale pour moi car c'était le premier jour que je photographiais les sports à Rio, et la toute première fois que je prenais des clichés des entraînements dans les coulisses des Jeux. Il s'agissait pourtant de mes huitièmes Jeux Olympiques. L'entraînement dans les coulisses était un territoire totalement nouveau pour moi, et j'ai adoré dès le début.

J'ai pris plein de photos des plongeurs ce jour-là et c'était un de mes meilleurs reportages – et un de mes préférés – de tous ces Jeux. Pour cette photo, je me trouvais juste derrière le tremplin, là où les plongeurs rebondissent, un endroit où je ne pourrais jamais aller pendant une compétition. Et c'est aussi pour cela que cette photo est différente de celles qu'on a l'habitude de voir. On a l'impression qu'il tombe de plus haut, mais c'est faux : en fait, il a rebondi pour se trouver dans cette position.

J'ai aussi beaucoup aimé l'éclairage sur cette photo. La beauté des nuages y est certes pour quelque chose et l'athlète était dans une position parfaite."

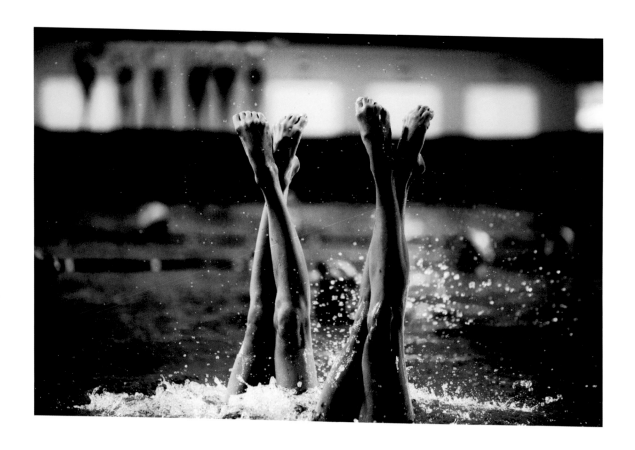

Mine Kasapoglu Puhrer

Synchronised swimming, women's
duets – Training.

Natation synchronisée, en duo
femmes – Entraînement.

MINE KASAPOGLU PUHRER

You just walk around looking for the next opportunity, and if one slips, you just go for the next, and then it's like an adventure!

"I was shooting gymnastics that day, but it had ended early. I had some time before the next event so I decided to walk around the Olympic Park, in the backstage/ training area. I saw that there was a diving competition going on, so I tried to get in but couldn't find my way. Somebody told me to walk around the venue and there I saw the synchronised swimming teams training in the practice pool outdoors. I didn't even know that it existed. The light was really beautiful at the time, it was right before sunset. So, I saw an opportunity there… and forgot about the diving!

When I arrived there I saw all these big groups of synchronised swimming teams all practising together, all around me, really close to me. I was really in the middle of all this… I could just see how much they had worked, how fit they were, and these were the last few training sessions before their competitions. There was so much potential energy about to be released into the world… and the whole world was about to watch them."

Vous vous promenez, en quête d'une nouvelle opportunité, et si elle vous échappe, vous saisissez la suivante. C'est comme une aventure !

"Ce jour-là, je photographiais la gymnastique, mais la compétition s'est terminée tôt. Il me restait du temps avant la prochaine compétition, alors je me suis promenée dans le parc olympique, dans les coulisses, les zones d'entraînement. J'ai vu qu'il y avait une compétition de plongeon. J'ai essayé d'entrer mais je ne trouvais pas mon chemin. Quelqu'un m'a dit de faire le tour du site et c'est là que j'ai vu les équipes de natation synchronisée s'entraîner dans le bassin d'entraînement extérieur. Je ne savais même pas qu'il y en avait un. La lumière était vraiment belle à ce moment-là. C'était juste avant le coucher du soleil. Alors j'y ai vu une opportunité… et j'ai oublié le plongeon !

Lorsque je suis arrivée là-bas, il y avait ces équipes de natation synchronisée qui s'entraînaient ensemble, autour de moi, vraiment tout près de moi. J'étais vraiment au milieu de tout cela… Je pouvais voir à quel point elles avaient travaillé, qu'elles étaient au meilleur de leur forme, et il s'agissait là des dernières séances d'entraînement avant leur compétition. Il y avait une telle énergie potentielle à libérer… et le monde entier était sur le point de les regarder."

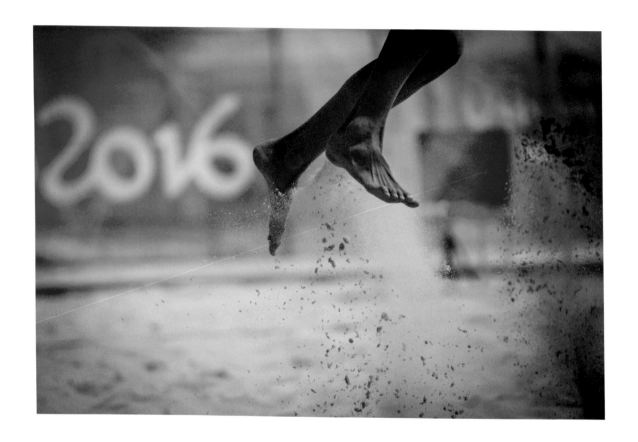

Mine Kasapoglu Puhrer

**Women's beach volleyball – Training.
Close-up of a volleyball player's legs.**

Volleyball de plage femmes –
Entraînement. Gros plan sur les
jambes d'une volleyeuse.

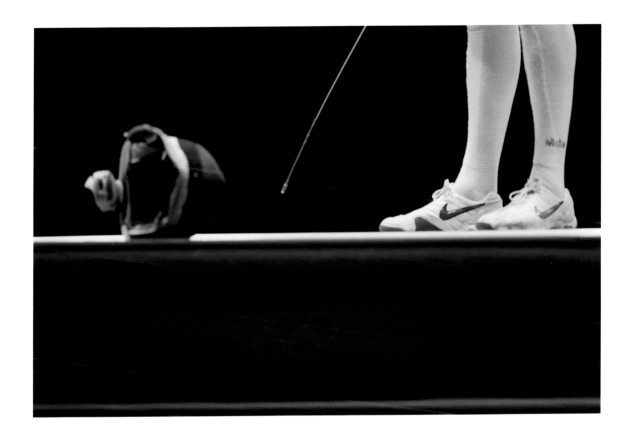

Mine Kasapoglu Puhrer

Fencing, men's team foil – Final, Russian Federation 1st versus France 2nd. Focus on the feet of Artur Akhmatkhuzin (Russian Federation).

Escrime, fleuret par équipe hommes – Finale, Fédération de Russie 1e contre France 2e. Gros plan sur les pieds d'Artur Akhmatkhuzin (Fédération de Russie).

Mine Kasapoglu Puhrer

Artwork by the artist JR on a building as part of the first IOC artists-in-residence programme at the Olympic Games. Stretched canvas on scaffolds representing a high jump athlete.

Œuvre d'art de l'artiste JR sur un immeuble dans le cadre du premier programme du CIO d'artistes en résidence aux Jeux Olympiques. Toile tendue sur échafaudages représentant un athlète de saut en hauteur.

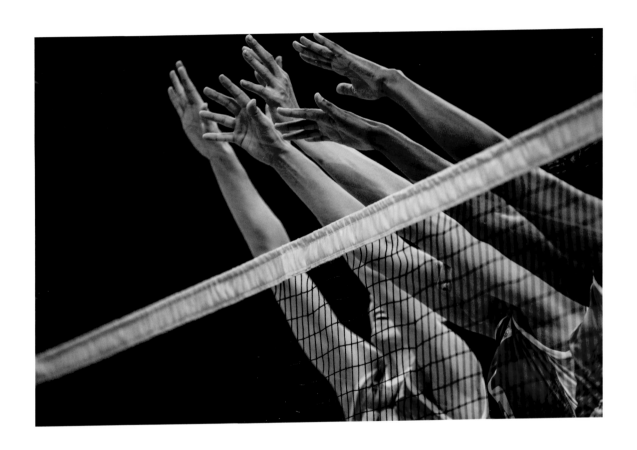

Mine Kasapoglu Puhrer

Women's volleyball – Qualification, People's Republic of China – Netherlands. Players from the Netherlands defending at the net.

Volleyball femmes – Qualifications, République populaire de Chine – Pays-Bas. Le contre des joueuses des Pays-Bas, en défense.

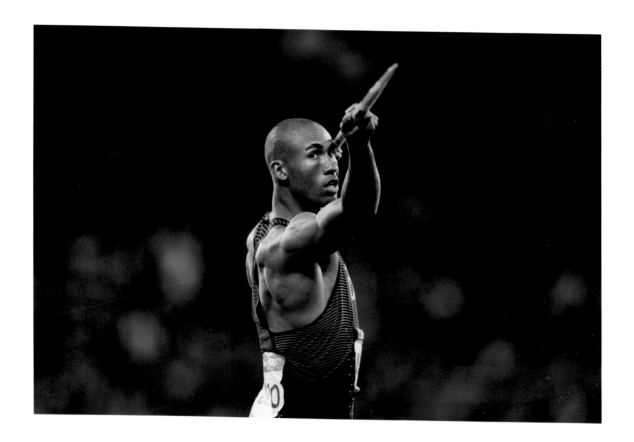

Mine Kasapoglu Puhrer

Athletics, men's decathlon – Javelin
throw. Damian Warner (Canada)
getting ready.

Athlétisme, décathlon hommes –
Lancer du javelot. Damian Warner
(Canada) se prépare.

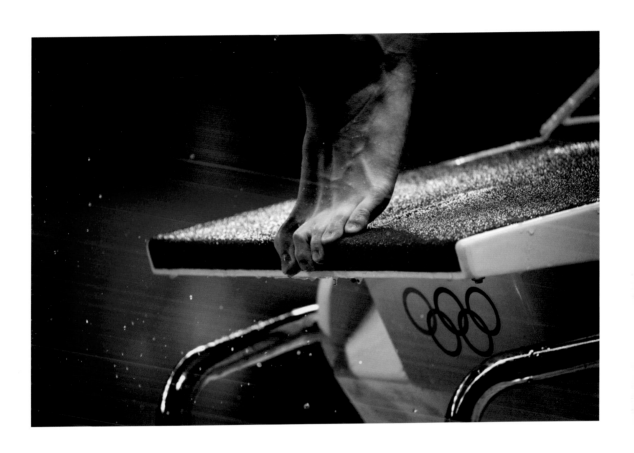

Mine Kasapoglu Puhrer
Swimming – Training. Natation – Entraînement.

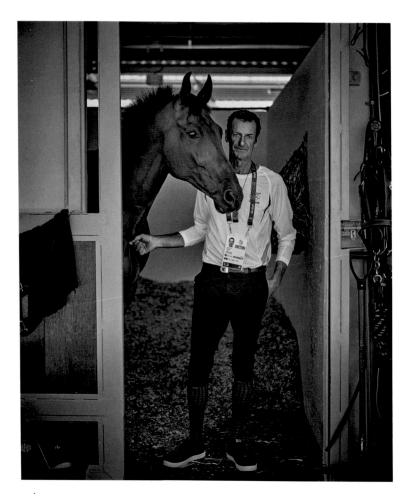

John Huet

Equestrian / Eventing – Marcus James
Todd and Leonidas II (New Zealand).

Sports équestres / Concours complet
– Marcus James Todd et Leonidas II
(Nouvelle-Zélande).

JOHN HUET

They both just look completely relaxed and in harmony, rather than it being one of those where the animal's either not comfortable or the human's not comfortable.

"This is one of the very rare occasions where I actually had an athlete pose for a portrait. The photo was taken in the stable area.

The athlete was very relaxed and his horse was very cooperative, just keeping his head straight. You can clearly see that there is a relationship between them... they just seem to belong together.

I shot this with a medium-format camera, a 60-megapixel back camera, which is a very unusual one to use at the Olympic Games, because you have to have the right setting, the right light and everything to be able to make it work well."

Ils avaient tous les deux l'air complètement détendu et en harmonie, pas comme sur certaines photos où c'est soit l'animal soit l'athlète qui n'est pas à l'aise.

"C'est une des très rares occasions où un athlète a posé pour un portrait. La photo a été prise dans l'écurie.

L'athlète était très détendu et son cheval très coopératif, en gardant la tête bien droite. On peut voir clairement qu'il y a une relation entre ces deux-là... ils vont particulièrement bien ensemble.

J'ai pris cette photo avec un appareil moyen format de 60 mégapixels, ce qui est très inhabituel aux Jeux Olympiques car il faut le bon réglage, la bonne lumière et tout le reste pour avoir un bon résultat."

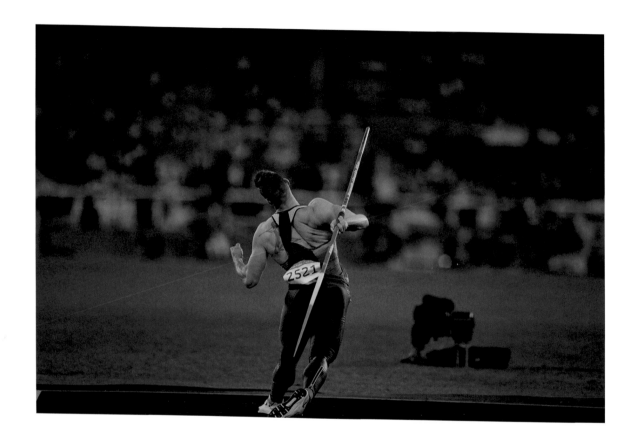

John Huet

Athletics, men's javelin throw – Final.
Johannes Vetter (Germany) about to
throw the javelin.

Athlétisme, lancer du javelot hommes
– Finale. Johannes Vetter (Allemagne)
s'apprête à lancer son javelot.

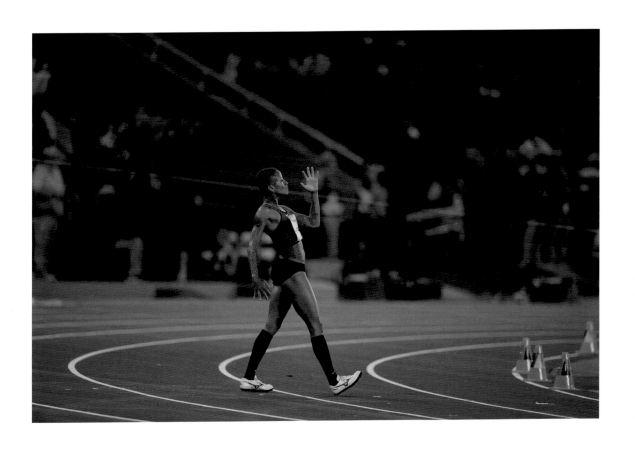

John Huet

Athletics, women's high jump – Final.
Inika McPherson (USA), focused.

Athlétisme, saut en hauteur
femmes – Finale. Inika McPherson
(USA), concentrée.

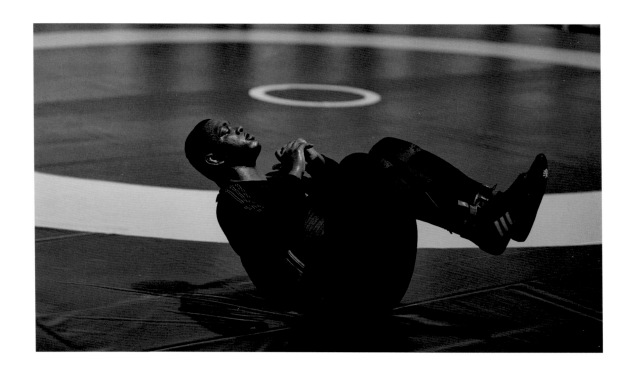

John Huet

Greco-Roman wrestling, men's 130kg – Training. Mijain Lopez Nunez (Cuba) doing some exercises on the ground.

Lutte gréco-romaine, 130kg hommes – Entraînement. Mijain Lopez Nunez (Cuba) fait des exercices au sol.

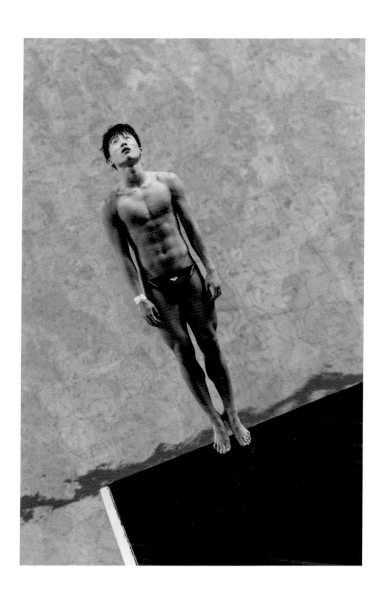

Jason Evans

Diving – Training. Haram Woo
(Republic of Korea) at the start of
his dive.

Plongeon – Entraînement. Haram
Woo (République de Corée) au début
de son plongeon.

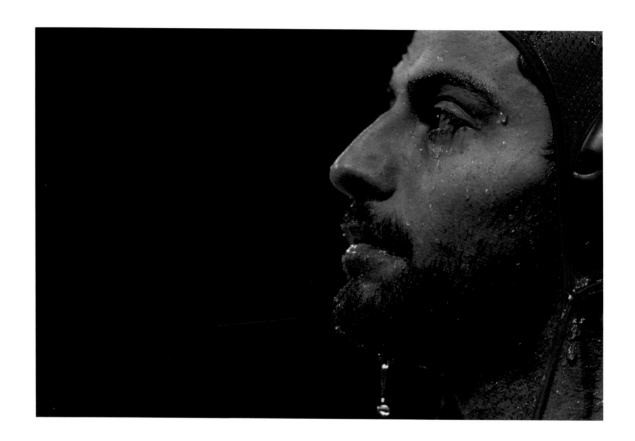

Jason Evans

Men's water polo – Qualification,
Brazil – Japan. Felipe da Costa e
Silva (Brazil).

Water-polo hommes – Qualifications,
Brésil – Japon. Felipe da Costa e Silva
(Brésil).

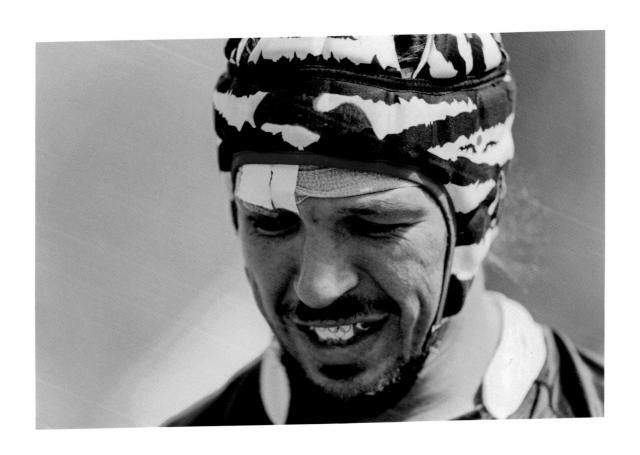

Jason Evans

Men's rugby sevens – Training.
Juliano Fiori (Brazil) with an eyebrow
arch injury.

Rugby à 7 hommes – Entraînement.
Juliano Fiori (Brésil) blessé à l'arcade.

Behind the scenes

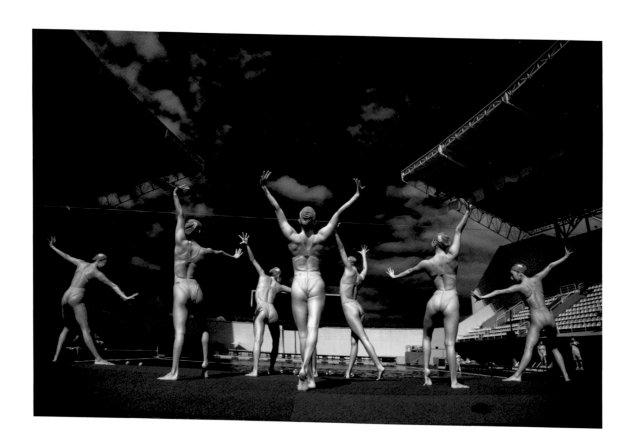

David Burnett

Synchronised swimming, women's
team – Training. The team
from Japan.

Natation synchronisée, par équipe
femmes – Entraînement. L'équipe
du Japon.

DAVID BURNETT

There's just nothing like that closeness and intimacy you can get when shooting training. Once competition starts, everything gets a little tighter…

"I spent one morning at synchronised swimming training. I just watched them work out; the willingness these young girls had to do the work was something almost breathtaking to watch, a real Olympic moment for me. Even the people who finish seventh or seventeenth are in the water for hours the same way the people who win gold and silver are. And well, that's the thing… it doesn't matter if you win or lose – you still have to put the hours in.

The picture just presented itself: it was a beautiful venue, and the jutting roof made it look like a little theatre… So when they got up out of the water to go around on the stand and get ready to leap into the water again, it was clear to me I had to go round and get that picture taken. I used a digital camera that was converted to shooting black and white infrared. I know that I'm going for a black and white picture when I pick that camera up, and certainly in this situation that was the thing to do."

Il n'y a qu'à l'entraînement que vous pouvez avoir cette proximité, cette intimité. Une fois que la compétition commence, c'est plus difficile…

"J'ai passé une matinée à l'entraînement en natation synchronisée. J'ai adoré les regarder s'entraîner. La volonté avec laquelle ces jeunes filles faisaient leur travail, c'était presque à vous couper le souffle, un véritable moment olympique pour moi. Les nageuses qui terminent septièmes ou même dix-septièmes sont dans l'eau pendant des heures comme celles qui décrochent l'or ou l'argent. Et voilà… peu importe que vous gagniez ou que vous perdiez; vous devez de toute façon y consacrer des heures.

L'occasion s'est présentée pour cette photo : c'était un beau site, et le toit en surplomb donnait l'impression d'un petit théâtre… Alors, lorsqu'elles sont sorties du bassin pour en faire le tour et se préparer à sauter à nouveau dans l'eau, il était évident que je devais faire le tour moi aussi et prendre cette photo. J'ai utilisé un appareil numérique en mode noir et blanc infrarouges. Je sais que je vais faire des photos en noir et blanc quand je prends cet appareil, et dans cette situation en particulier, c'était sans aucun doute la chose à faire."

Jason Evans

Trampoline, men's individual –
Training. Blake Gaudry (Australia) in
the training room.

Trampoline, individuel hommes
– Entraînement. Blake Gaudry
(Australie) dans la salle
d'entraînement.

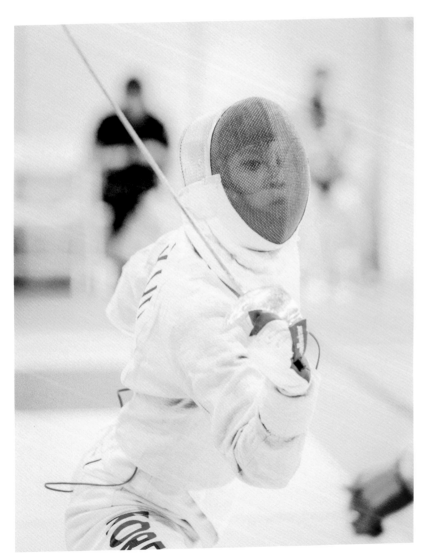

Jason Evans

Fencing, men's individual sabre
– Training. Bongil Gu (Republic
of Korea).

Escrime, sabre individuel
hommes – Entraînement. Bongil
Gu (République de Corée).

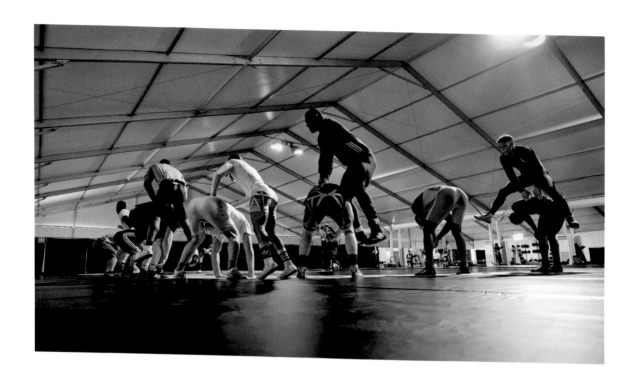

John Huet

Wrestling – wrestlers training. Lutte – Entraînement des lutteurs.

JOHN HUET

It was such an unusual thing to watch, to experience… I have to say that it was quite extraordinary, the idea that they just all mucked in together and got on with it.

"This picture was taken in the wrestling training area, before the Games started. I saw the Cuban team walking in, along with the odd few members of other teams, and all of a sudden it became this joint practice.

Leading the way was this huge Cuban heavyweight, a multiple gold medallist. He didn't speak a lot, but they started doing laps around the two mats, and then they started doing all these calisthenics around two mats and other routines. Next, I saw this huge man bend over and put his elbows on his knees, and the guy behind him leapfrog over the top of him and stop in front of him, and then he bent over. And it went on from there.

After that, for the next hour-and-a-half, they just wrestled the whole time, pairing up with people from other countries. And they did this so they weren't wrestling against the same person all the time. I think the athletes from the other countries were really psyched about the fact that they could wrestle with the Cubans."

C'était si inhabituel à regarder, à expérimenter… Je dois dire que c'était plutôt extraordinaire, cette idée qu'ils se soient tous mis à s'entraîner ensemble, comme ça.

"Cette photo a été prise dans la zone d'entraînement de la lutte, avant le début des Jeux. J'ai vu l'équipe cubaine arriver, puis çà et là des membres d'autres équipes, et tout d'un coup il y a eu cet entraînement en commun.

Celui qui a pris l'initiative, c'était cet énorme poids lourd cubain, multiple médaillé d'or. Il ne parlait pas beaucoup, mais ils ont commencé à faire des tours autour des deux tapis, puis ils ont fait tous ces exercices de gymnastique et autres. Ensuite, j'ai vu cet homme immense se pencher en avant et poser ses coudes sur ses genoux. Le gars derrière a sauté par-dessus lui, s'est arrêté devant et s'est penché à son tour. Et le jeu de saute-mouton a commencé.

Après cela, pendant une heure et demie, ils ont fait de la lutte, en choisissant comme adversaires des athlètes d'autres pays. Ils font cela pour ne pas avoir à s'entraîner tout le temps avec la même personne. Je crois que les athlètes des autres pays étaient super contents de pouvoir se mesurer aux Cubains."

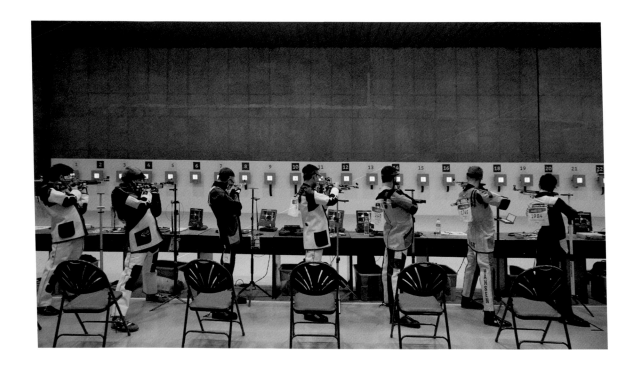

John Huet

Shooting, men's 10m air rifle (60 shots) – Training. Wide shot of the athletes.

Tir, 10m rifle à air (60 coups) hommes – Entraînement. Plan d'ensemble des athlètes.

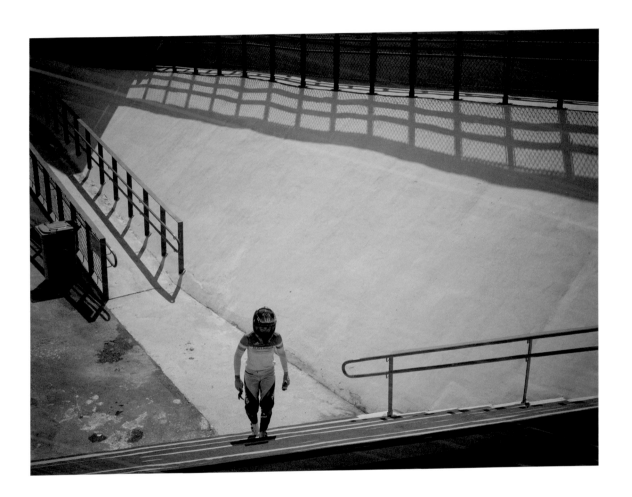

John Huet

BMX cycling, women's individual
– Training. Caroline Buchanan
(Australia).

Cyclisme BMX, individuel femmes –
Entraînement. Caroline Buchanan
(Australie).

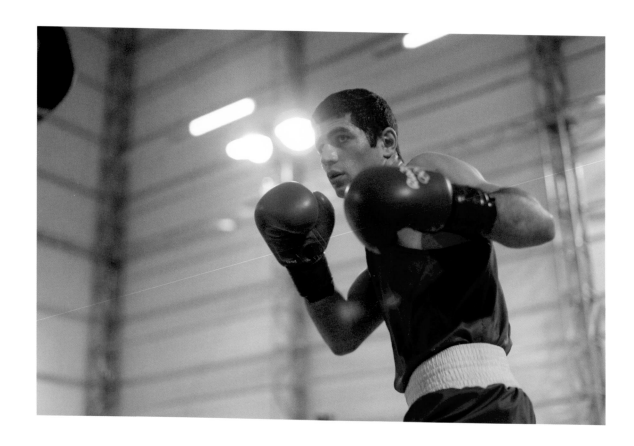

Mine Kasapoglu Puhrer

Boxing, men's -75kg (middleweight).
Arlen Lopez (Cuba) warming up.

Boxe, -75kg (poids moyen) hommes.
Arlen Lopez (Cuba) s'échauffe.

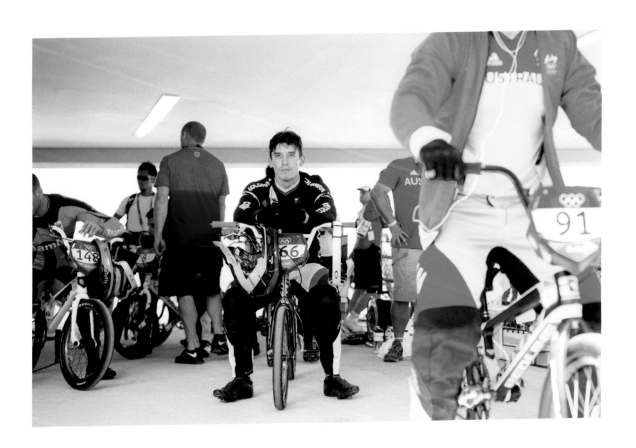

Jason Evans

**BMX cycling, men's individual –
Quarter-final. Carlos Mario Oquendo
Zabala (Colombia).**

Cyclisme BMX, individuel hommes
– Quart de finale. Carlos Mario
Oquendo Zabala (Colombie).

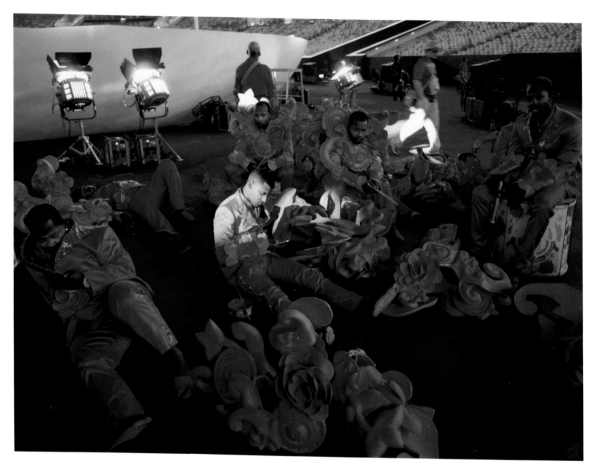

David Burnett

Opening ceremony – Behind the
scenes. Performers in pink flower
costumes sitting or lying on the floor
after the show.

Cérémonie d'ouverture – Coulisses.
Figurants en costumes roses de fleurs
assis ou couchés sur le sol après
le spectacle.

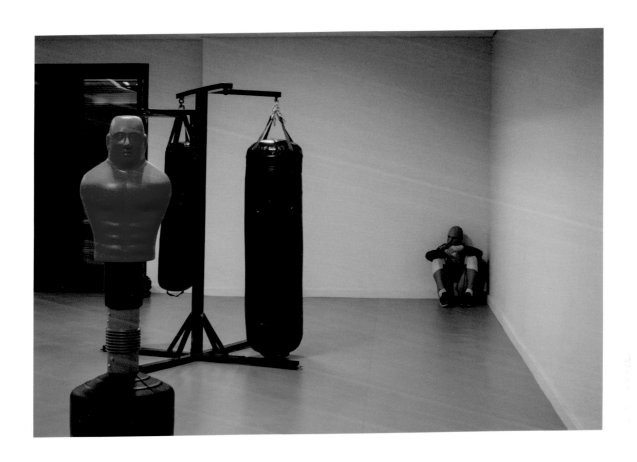

David Burnett

Men's boxing – Training. Boxe hommes – Entraînement.

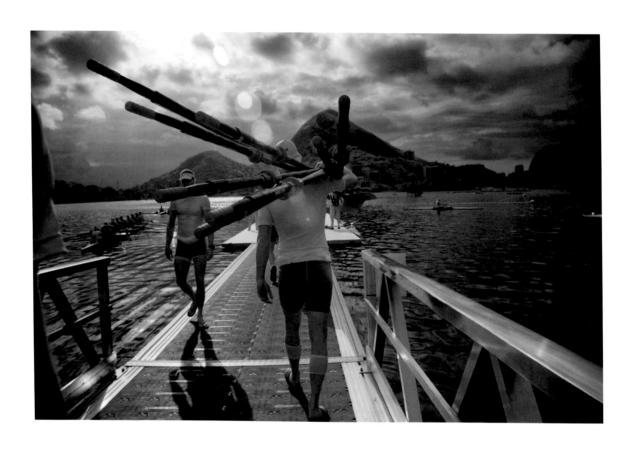

David Burnett

Rowing – Training. A rower
carrying oars.

Aviron – Entraînement. Un rameur
porte des rames.

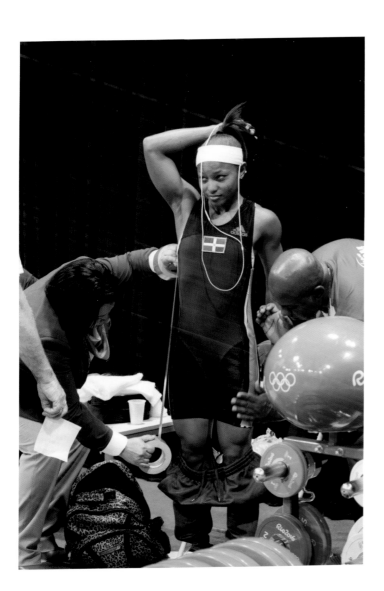

David Burnett

Weightlifting, women's -48kg.
Beatriz Elizabeth Piron Candelario
(Dominican Republic) during
inspection of her equipment.

*Haltérophilie, -48kg femmes.
Beatriz Elizabeth Piron Candelario
(République dominicaine) lors de
l'inspection de son équipement.*

David Burnett

Weightlifting, women's -48kg. Sri
Wahyuni Agustiani (Indonesia) and
her coach.

Haltérophilie, -48kg femmes. Sri
Wahyuni Agustiani (Indonésie) et
sa coach.

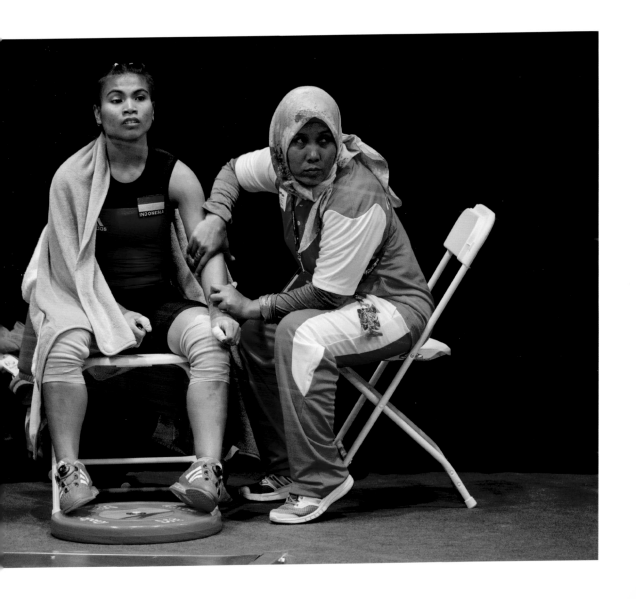

On the field of play

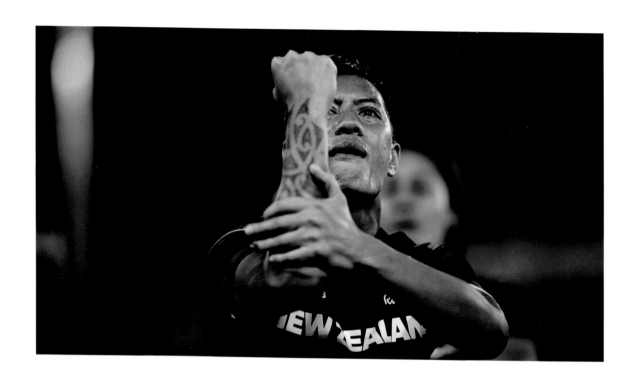

John Huet

Women's rugby sevens – Final,
Australia 1st – New Zealand 2nd.
Gayle Broughton (New Zealand).

Rugby à 7 femmes – Finale, Australie
1e – Nouvelle-Zélande 2e. Gayle
Broughton (Nouvelle-Zélande).

JOHN HUET

These girls, the intensity with which they did the haka, but with tears streaming down their faces; it was emotional, intimidating, a once-in-a-lifetime experience for me.

"It was right after the gold medal game in women's rugby. The game had just finished and Australia won. The girls from New Zealand had just got the silver medal, but, as they say, you don't win a silver medal, you lose a gold one. They were crying hysterically, they were hugging.

All of a sudden I heard this commotion behind me, up in the stands. I turned around, and there were these guys, they all had their shirts off, were tattooed, had muscles everywhere, and they were doing the haka to the girls. And it was crazy. I'd seen it on TV, but I'd never seen it live. I was taking pictures of them and then I would turn around and take pictures of the reactions of the girls, and then back to the guys. I kept going back and forth. And, just as the guys up in the stands finished, all the girls formed up, without uttering a word, and they started doing the haka back to them. It was so intense, so exciting just to be in the middle of it."

L'intensité avec laquelle ces filles ont réalisé le haka, les larmes ruisselant sur le visage ; c'était émouvant, intimidant, une expérience unique dans ma vie.

« C'était juste après le match pour la médaille d'or en rugby féminin. La partie venait de se terminer et l'Australie l'avait remportée. Les Néozélandaises avaient décroché la médaille d'argent mais, comme on dit, on ne gagne pas une médaille d'argent, on perd une médaille d'or. Elles ont poussé des cris hystériques, elles se sont serrées dans les bras.

Tout à coup, j'ai entendu une grande agitation derrière moi, dans les tribunes. Je me suis retourné et il y avait ces types, torses nus, tatoués, super musclés, qui faisaient le haka aux filles. C'était dingue. Je l'avais vu à la TV, mais jamais pour de vrai. Je les ai pris en photo puis je me suis retourné pour photographier la réaction des filles, puis à nouveau les garçons, et les filles. Et juste au moment où les gars dans les tribunes avaient terminé, les filles se sont regroupées, sans un mot, et elles ont commencé à faire le haka en retour. C'était si intense, si excitant d'être au milieu de tout ça. »

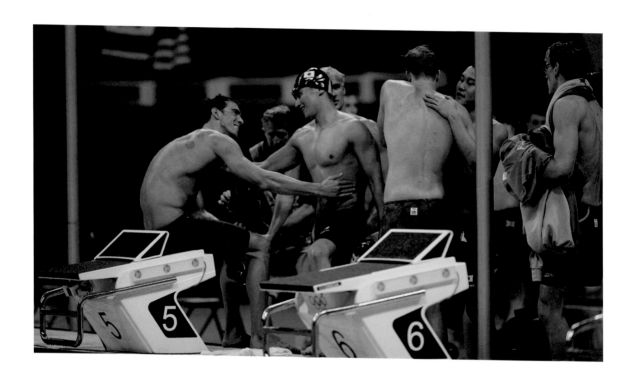

John Huet

Swimming, men's 4x200m freestyle relay – Final. The team from the United States of America, 1st, and the team from Japan, 3rd, congratulate each other after the race.

Natation, relais 4x200m nage libre hommes – Finale. L'équipe des États-Unis d'Amérique, 1e, et l'équipe du Japon, 3e, se félicitent après la course.

JOHN HUET

At least one person from every team came over to pay homage in some way to the master.

"This was Michael Phelps's second gold medal of the night. After the race was over, all his team mates came around, hugged him and congratulated him, but he stayed sitting there. He was exhausted. And then all the swimmers who were in the race started coming over to pay their respects: they shook his hand, or put their hand on his shoulder and congratulated him.

There's just a genuineness to the picture. After a match the players line up and shake hands, but with swimming, that doesn't usually happen: when you finish a race, you get out of the pool off to the side and you just walk away.

To me, this is the type of thing that you only get at sporting events like the Olympic Games. This has all the three Olympic values in it: you have excellence, embodied by Michael Phelps, friendship, represented by people hugging, and respect, with everyone shaking his hand."

Au moins une personne de chaque équipe est venue rendre en quelque sorte hommage au maître.

"C'était la deuxième médaille d'or de la soirée pour Michael Phelps. Une fois la course terminée, tous ses coéquipiers sont venus vers lui, lui ont donné l'accolade, l'ont félicité, mais il est resté assis là, exténué. Puis tous les nageurs qui ont participé à la course sont venus eux aussi lui manifester leur respect, lui serrer la main ou lui tapoter l'épaule, et le féliciter.

Il y a de l'authenticité dans cette image. Habituellement tout le monde s'aligne pour serrer les mains après un match, mais en natation cela ne se produit généralement pas : quand vous avez terminé votre course, vous sortez du bassin et vous partez tout simplement.

Pour moi, c'est le genre de choses qu'on ne voit que lors d'événements sportifs comme les Jeux Olympiques. Il y a ici les trois valeurs olympiques : l'excellence, incarnée par Michael Phelps, l'amitié, représentée par les personnes qui lui donnent l'accolade, et le respect avec les poignées de mains."

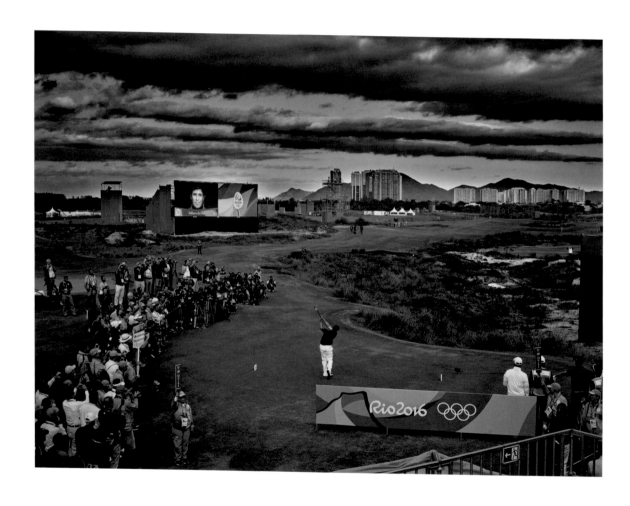

John Huet

Men's golf – Qualification.
Adilson da Silva (Brazil).

Golf hommes – Qualifications.
Adilson da Silva (Brésil).

JOHN HUET

I wanted to capture the first tee shot of the first golf game at the Olympics.

"It was seven in the morning and the weather wasn't very good. The golf course in Rio wasn't the most picturesque I'd ever seen, but I wanted to show that it was Rio and not any other golf tournament. So instead of doing a close-up of the person hitting the first ball, without any reference around it, I decided to move away.

I was looking for something that would kind of capture the moment and thought that looking back onto the golf course might be the way to go, which is why I chose this high angle. I shot this with the medium-format camera because I wanted it to have a level of detail that you don't really get with the other cameras."

Je voulais saisir le premier coup de départ de la première compétition de golf aux Jeux Olympiques.

"Il était sept heures du matin et il ne faisait pas très beau. Le terrain de golf de Rio n'est pas le plus pittoresque que j'ai vu, mais je voulais montrer que c'était Rio et pas n'importe quel autre tournoi de golf. Alors, au lieu de montrer de près le golfeur en train de frapper la première balle, sans cadre autour, j'ai décidé de m'éloigner un peu.

Je cherchais quelque chose qui saisirait le moment et j'ai pensé que ce recul serait la bonne solution. C'est pour cela que j'ai choisi cet angle élevé. J'ai photographié avec un appareil moyen format car je voulais montrer des détails que l'on n'a pas vraiment avec les autres appareils."

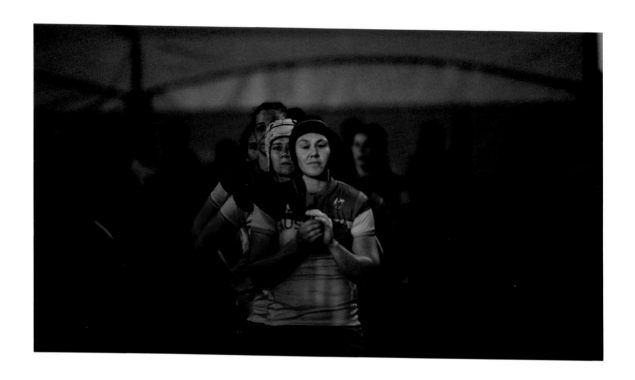

John Huet

Women's rugby sevens – Final,
Australia 1st – New Zealand 2nd. The
Australian team enter the stadium.

Rugby à 7 femmes – Finale, Australie
1e – Nouvelle-Zélande 2e. Entrée de
l'équipe d'Australie.

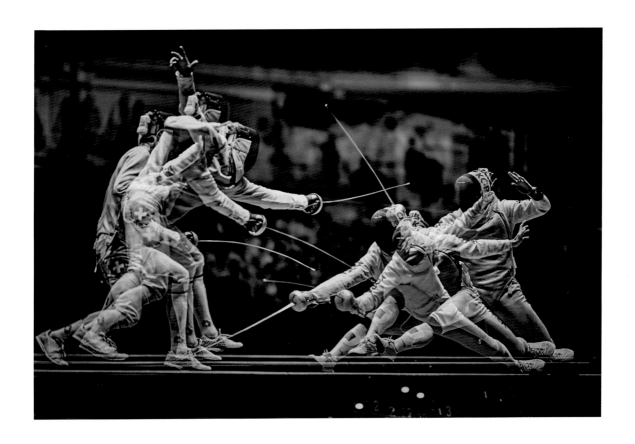

John Huet

Fencing, men's individual epee
– Semi-final. Benjamin Steffen
(Switzerland) versus Sangyoung Park
(Republic of Korea).

Escrime, épée individuelle hommes –
Demi-finale. Benjamin Steffen (Suisse)
contre Sangyoung Park (République
de Corée).

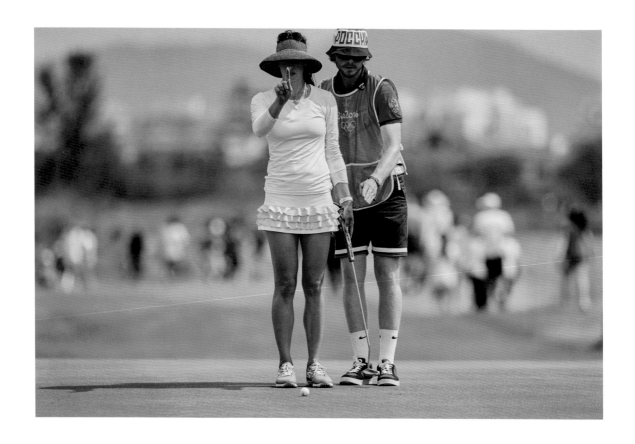

John Huet

Women's golf – Final. Maria
Verchenova (Russian Federation) and
her caddie.

Golf femmes – Finale. Maria
Verchenova (Fédération de Russie) et
son caddie.

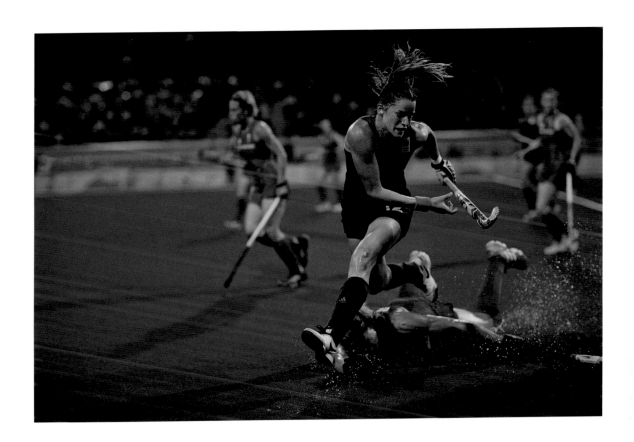

John Huet

Women's hockey – Final, Great
Britain 1st – Netherlands 2nd. Crista
Cullen (Great Britain) (on the floor)
and Lidewij Welten (Netherlands).

Hockey femmes – Finale, Grande-
Bretagne 1e – Pays-Bas 2e. Crista
Cullen (Grande-Bretagne) (au sol) et
Lidewij Welten (Pays-Bas).

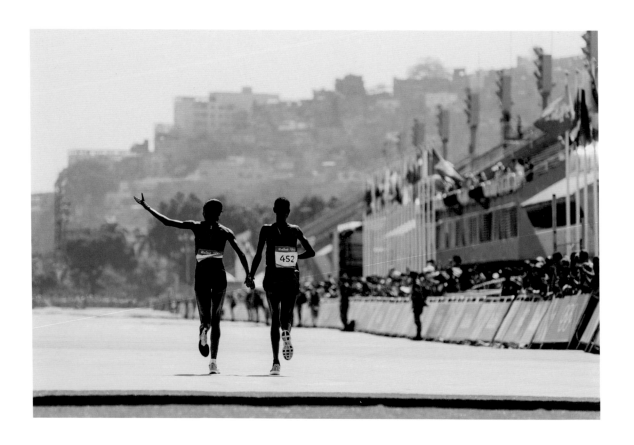

Jason Evans

Athletics, women's marathon. Eunice Jepkirui Kirwa (Bahrain) 2nd and Jemima Jelagat Sumgong (Kenya) 1st celebrate their performance together.

Athlétisme, marathon femmes. Eunice Jepkirui Kirwa (Bahreïn) 2e et Jemima Jelagat Sumgong (Kenya) 1e célèbrent ensemble leur performance.

JASON EVANS

A favela in the background and the Sambódromo, the first- and the second-place winner… that's very cool.

"The woman from Kenya had just crossed the finish line at the Sambódromo, having won the marathon. She went down on her knees, kissed the ground and, seconds later, the woman from Bahrain came in. They hugged and then just ran out together.

I like the picture because it is very symbolic in many ways. I don't know what the relationship is between the two, but it's that "excellence, friendship and respect" we always talk about. Furthermore, you can see the Sambódromo and the favelas in the background, which are also very symbolic parts of Rio.

And finally, the black and white, which, I feel, just sort of makes it a little timeless."

Une favela en arrière-plan et le Sambodrome, les médaillées d'or et d'argent… c'est très cool.

"La Kenyane vient de franchir la ligne d'arrivée au Sambodrome. Elle a gagné le marathon. Elle s'agenouille, embrasse le sol et, quelques secondes plus tard, arrive l'athlète du Bahreïn. Elles se serrent dans les bras puis s'en vont ensemble.

J'aime cette photo car elle est très symbolique. Je ne sais pas quelle est la relation entre ces deux femmes, mais nous parlons ici d'excellence, d'amitié et de respect. En plus, on peut voir le Sambodrome et les favelas en arrière-plan, qui sont également des éléments très symboliques de Rio.

Et enfin, le noir et blanc qui, je trouve, rend cette photo intemporelle."

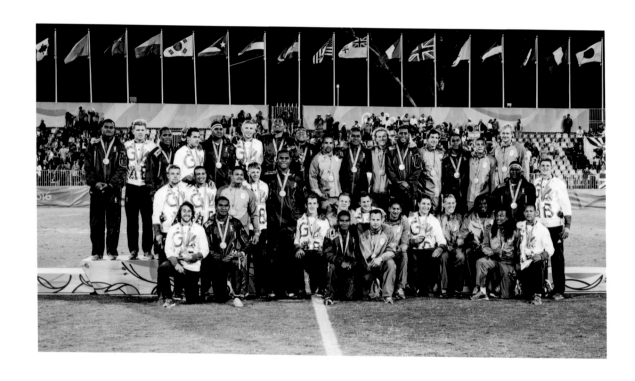

Jason Evans

Men's rugby sevens. The teams from Fiji 1st, Great Britain 2nd and South Africa 3rd, together on the podium.

Rugby à 7 hommes. Les équipes des Fidji 1e, de la Grande-Bretagne 2e et de l'Afrique du Sud 3e, ensemble sur le podium.

JASON EVANS

You don't usually see that camaraderie, that united sense of "we're all rugby players". You'll see all three teams pose but they won't mix like they did here.

"This picture was taken after the first medals were given out for men's rugby since the Olympic Games in 1924. After the medal ceremony all the teams, so the gold, silver and bronze teams, got together for a picture. And there I was, in a sea of a hundred photographers, trying to get a picture of everybody standing together, celebrating. And I thought it was a really cool thing because you don't see that very often. I don't know if the teams realised the impact of it, whether it was completely spontaneous. I think it was spontaneous, that they all just know each other really well or had a great experience together."

D'habitude, on ne voit pas cet esprit de camaraderie, cette union, genre « nous sommes tous des joueurs de rugby ». On voit les trois équipes poser, mais pas se mélanger comme elles le font ici.

"Cette photo a été prise après la cérémonie de remise des premières médailles en rugby masculin depuis les Jeux Olympiques de 1924. Les équipes médaillées d'or, d'argent et de bronze se sont réunies pour une photo. J'étais là, au milieu d'une centaine d'autres photographes, à essayer de prendre un cliché de toutes ces personnes en train de célébrer ensemble. Et j'ai trouvé ça vraiment super car ce n'est pas souvent qu'on voit ça. Je ne sais pas si les joueurs en ont réalisé l'impact, si c'était totalement spontané. Je pense que ça l'était, qu'ils se connaissaient déjà tous très bien et qu'ils ont vécu un grand moment ensemble."

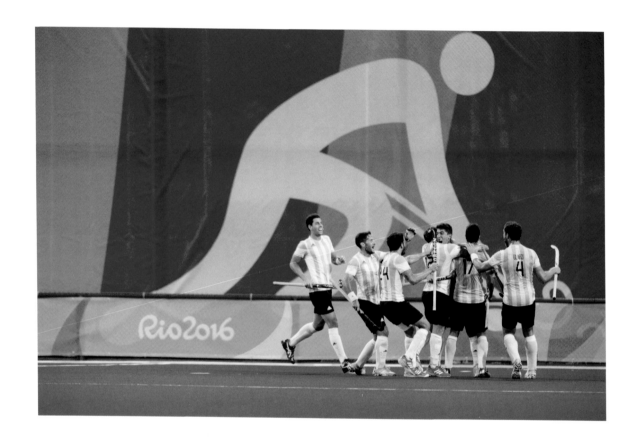

Jason Evans

Men's hockey – Final, Argentina
1st – Belgium 2nd. The team from
Argentina hug.

Hockey hommes – Finale, Argentine
1e – Belgique 2e. L'équipe
d'Argentine se prend dans les bras.

JASON EVANS

Argentina scored, and the team just happened to come together right underneath the field hockey pictogram. It made for a shot that worked, without me having to do much planning for it.

"This happened to be to the side of the net where there wasn't a TV camera and you got that pictogram in the background. There was just one clean angle. If you were shooting the main part of the field, the background got really busy and cluttered. So I shot here for a little while with the 400mm, looking all the way down the length of the field. And everyone happened to go to the right place at the right time.

Sometimes you can run around so much that you're constantly looking for something, you run around with the 200, 400 with a 1.4 extender built into it... But what I found when I did that was that there are just too many variables... Do I want to use the 200? Do I want to use the 400? Do I want to use the extender? Whereas, if I pick up the 400, I make a picture with a 400. Sometimes, by taking out the variables you end up focusing on making a better picture with the lens you've chosen and then the position you've chosen.

And then it's just a matter of being patient, and waiting for it to happen ..."

L'Argentine a marqué, et il se trouve que l'équipe était réunie juste sous le pictogramme du hockey. Ça fait tout le succès de cette photo, sans que je n'aie eu grand-chose à faire.

"C'était juste à côté du filet, il n'y avait pas de caméra TV mais ce pictogramme en arrière-plan. L'angle était parfait. Si vous photographiez la partie principale du terrain, l'arrière-plan était très encombré. Alors j'ai photographié ici pendant un petit moment avec le 400mm, en gardant un œil sur toute la longueur du terrain. Et tous sont allés au bon endroit au bon moment.

Parfois, vous courez dans tous les sens et êtes constamment en train de chercher quelque chose, vous courez avec le 200, le 400 avec un téléconvertisseur 1.4 incorporé... Mais j'ai découvert qu'en faisant cela, il y a trop de variables... Est-ce que je veux utiliser le 200 ? Est-ce que je veux utiliser le 400 ? Est-ce que je veux utiliser le téléconvertisseur ? Alors que si je prends le 400, je fais une photo avec le 400. Parfois, en faisant abstraction des variables, vous finissez par vous concentrer et faites une meilleure photo avec l'objectif que vous avez choisi et la position que vous avez choisie.

Alors, c'est juste une question de patience ; il faut attendre que cela se produise..."

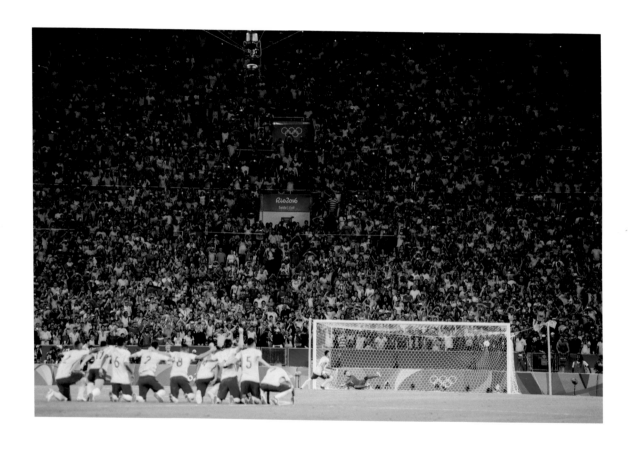

Jason Evans

Men's football – Final, Germany
2nd – Brazil 1st. During penalty
shoot-outs, Neymar Jr scores
against Germany.

Football hommes – Finale,
Allemagne 2e – Brésil 1e. Lors des
tirs au but, Neymar Jr marque contre
les Allemands.

JASON EVANS

Everyone in the crowd is holding their heads, holding the tension, because they haven't realised yet that the goal has been scored.

"For the penalties, I decided to focus on the crowd. Both teams had scored their first four penalty shots. And this came down to the fifth penalty shot. If Neymar scored this goal, then they would win, and if he did not score, then they would go to more penalty kicks.

In this picture you can see the Brazilians all on their knees praying; you've got Neymar, you've got the ball going the other way... They have just won and the crowd is about to erupt.

I was like: alright, I know that there will be pictures of the goal, there will be pictures of Neymar celebrating, and those are fine and great, they are important pictures to take. But the crowd is the story here because that's what we kept hearing about in Rio. So I shot everything that was happening with the crowd in focus. The team kneeling down is out of focus, Neymar and the goalie are out of focus, but the crowd itself is in sharp focus."

Dans les tribunes, tous les spectateurs sont sous tension et se tiennent la tête car le but n'a pas encore été marqué.

"Pour les tirs au but, j'ai décidé de me concentrer sur les spectateurs. Les deux équipes avaient marqué chacune leurs quatre premiers tirs. Et ça allait être le cinquième. Si Neymar marquait ce but, ils gagneraient le match ; s'il ne le marquait pas, il y aurait d'autres tirs au but.

Sur cette photo, on peut voir les joueurs brésiliens à genoux en train de prier. Il y a Neymar, et il y a le ballon qui va dans l'autre sens... Ils viennent de gagner et la foule est sur le point d'éclater de joie.

Je me disais : « Bon, je sais qu'il y aura des photos du but, il y aura des photos de Neymar en train de célébrer, et c'est très bien car ce sont des photos importantes à prendre. Mais là, ce sont les spectateurs qui font l'histoire ; c'est ce qu'on entend toujours ici à Rio. » Alors j'ai photographié tout ce qui se passait en faisant la mise au point sur les tribunes. L'équipe à genoux est floue, Neymar et le gardien du but sont flous, mais les spectateurs sont nets."

Jason Evans

Men's rugby sevens –
Classification round, Argentina
– Australia.

Rugby à 7 hommes – Manche de
classement, Argentine – Australie.

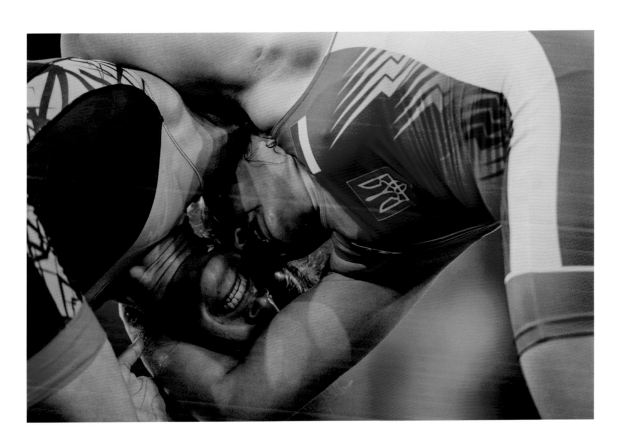

Jason Evans

Freestyle wrestling, women's
-69kg – Repechage. Alina Stadnik
Makhynia (Ukraine) (red) versus
Buse Tosun (Turkey) (blue).

Lutte libre, -69kg femmes –
Repêchage. Alina Stadnik Makhynia
(Ukraine) (rouge) contre Buse Tosun
(Turquie) (bleu).

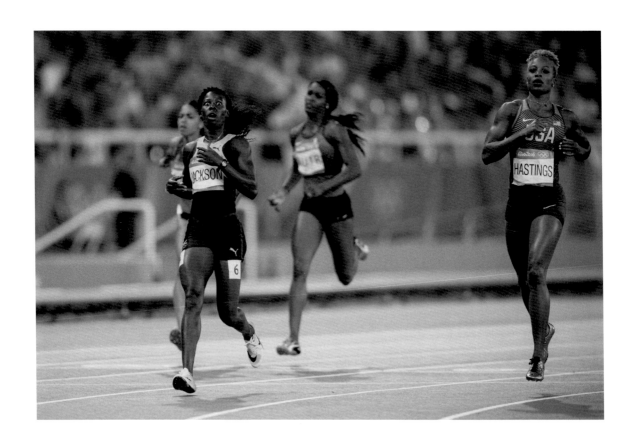

Jason Evans

Athletics, women's 400m – Semi-final.
Shericka Jackson (Jamaica) 3rd and
Natasha Hastings (USA).

Athlétisme, 400m femmes – Demi-
finale. Shericka Jackson (Jamaïque)
3e et Natasha Hastings (USA).

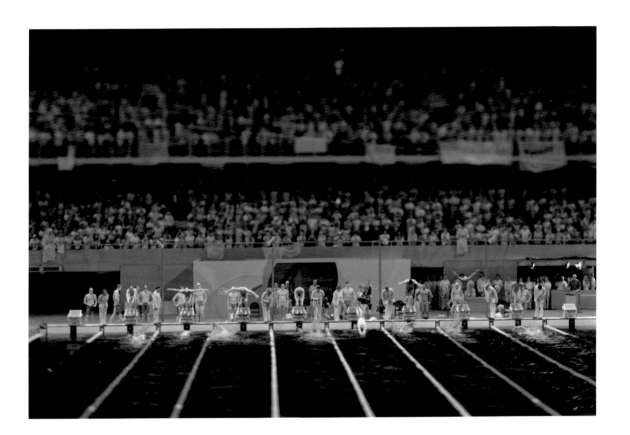

David Burnett

Swimming, men's 4x100m freestyle relay – Final. A general view of the start of the race.

Natation, relais 4x100m nage libre hommes – Finale. Une vue générale du départ de la course.

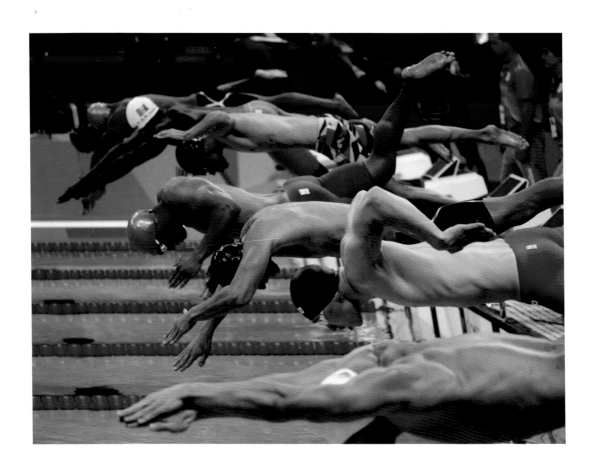

David Burnett

Swimming, men's 50m freestyle
– Qualification.

Natation, 50m nage libre hommes
– Qualifications.

DAVID BURNETT

I was amazed when I saw this picture at how each swimmer was doing his own version of getting into the pool.

"I wanted to do something that was a little less about who won the race and more about the amazing athleticism that you see at the beginning of a race. So here I tried to capture what happens in between all those blurs that we see when swimmers leap into the water because, when everybody goes in, it's like a swirl of activity, and you really don't see with your eye the kind of individual motion that each person is doing. You think they're all doing the same thing and what you realise here is that you've got arms up, arms down, arms down with the hands back… and everybody's got their own way of doing it.

It really happens so fast. The key is to have a camera that shoots super high frame rates, and then you go in and you just look at each frame, which will be very different to the one before and the one after although there's maybe only a 30th of a second between them. With the advancement of technology in the last 10 years, cameras can shoot so much faster so we're starting to see pictures that didn't really exist before."

J'étais étonné quand j'ai vu cette photo car elle montre que chaque nageur a sa propre manière d'entrer dans l'eau.

"Je voulais faire une photo qui montrait non pas qui a gagné la course mais plutôt l'incroyable puissance athlétique que l'on voit au début d'une course. Alors ici, j'ai essayé de saisir ce qui se passe au moment où les nageurs entrent dans l'eau car, lorsqu'ils plongent tous dedans, c'est un vrai tourbillon et on n'arrive pas à voir le mouvement que fait chaque athlète. On pense qu'ils font tous la même chose, mais on se rend compte ici qu'il y en a qui ont les bras en l'air, d'autres les bras en bas, d'autres encore les mains en arrière… Chacun a sa propre manière de faire.

Ça se passe très vite. L'essentiel est d'avoir un appareil qui offre une fréquence d'images élevée. Vous regardez ensuite chaque image, qui sera très différente de la précédente et de la suivante bien qu'il n'y ait peut-être qu'un trentième de seconde entre elles. Avec l'évolution de la technologie ces dix dernières années, les appareils photographient tellement plus vite qu'on arrive à voir des images qu'on ne pouvait pas voir avant."

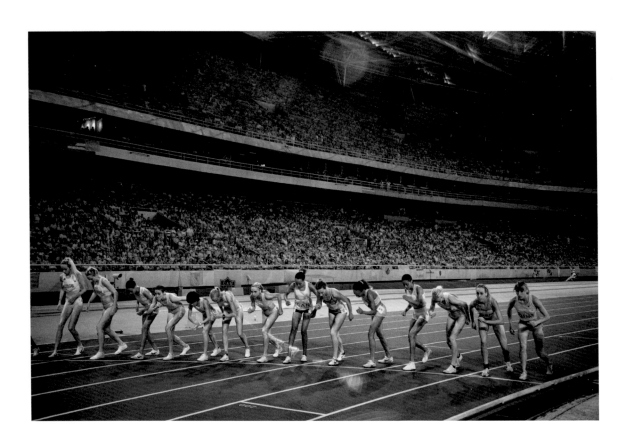

David Burnett

Athletics, women's 5000m – Final. Athlétisme, 5000m femmes – Finale.
The competitors on the start line. Les concurrentes prennent le départ.

DAVID BURNETT

They're standing next to each other, but each is in her own little world, getting ready for the race.

"I have to say, it's one of the few times when I've thought about taking this exact picture, and I made it happen. What I love about standing starts is that every woman has her own little crouch and posture and way of being that is going to work for her at that start. I've been intrigued by this ever since I saw it for the first time in 1988 in Seoul. So I got on the field of play at exactly the time the race was going to start, because I knew that was the moment I wanted to shoot. I executed it, and the picture is as good as I'd hoped it would be.

This was shot with my black and white camera. I like to work in black and white, especially in athletics. Colour can sometimes be a little too distracting... I love the way black and white kind of boils things down a little bit and leaves you with a much more graphic sense of what it is you're trying to do."

Elles sont l'une à côté de l'autre, mais chacune est dans son petit monde et se prépare pour la course.

"Je dois dire que c'est une des rares fois où je pensais prendre précisément cette photo, et j'ai réussi à le faire. Ce que j'aime dans les départs debout, c'est que chaque athlète a sa propre position qui fonctionne pour elle. Cela m'intrigue depuis la première fois que j'ai vu cela à Séoul en 1988. Je me suis donc rendu sur l'aire de compétition exactement à l'heure à laquelle la course allait commencer, car je savais que c'était le moment que je voulais photographier. Je l'ai fait et la photo est à la hauteur de mes espérances.

J'ai fait cette photo avec mon appareil en noir et blanc. J'aime travailler en noir et blanc, notamment pour l'athlétisme. La couleur est parfois un peu trop distrayante... J'aime bien la manière dont le noir et blanc simplifie les choses et vous laisse une impression beaucoup plus graphique de ce que vous essayez de faire."

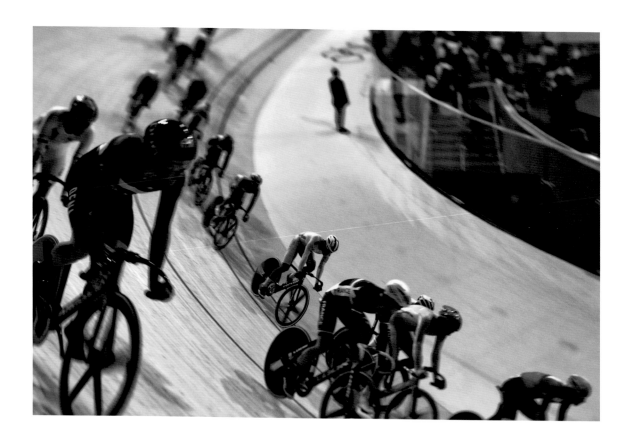

David Burnett

Track cycling, men's omnium –
Scratch race. All riders start together
for a race of 15 km.

Cyclisme sur piste, omnium hommes –
Scratch. Tous les concurrents partent
en même temps pour une course de
15 km.

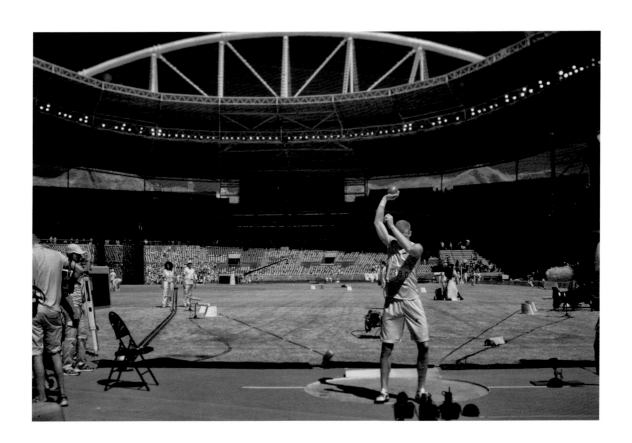

David Burnett

Athletics, men's decathlon – Shot put. Maicel Uibo (Estonia) during the warm-up.

Athlétisme, décathlon hommes – Lancer du poids. Maicel Uibo (Estonie) durant l'échauffement.

David Burnett

David Burnett, an American photographer born in 1946, has covered numerous conflicts for *Time* magazine. In 1976, he created a new structure with Robert Pledge, the Contact Press Images agency. Burnett made a series of reports that took him to almost 80 countries in 40 years. Throughout these years, he snapped many famous people: John Paul II, Kofi Annan, Mohamed Ali, Hillary Clinton, Bill Gates, the Princess of Wales, Fidel Castro and Bob Marley.

Sport also represents a major part of his work. He has photographed every Summer Games since Los Angeles 1984, each time adopting a different style to produce real visual surprises. Although focusing on the great champions, Burnett also concentrates on the "anonymous sporting gesture", which sets him apart from other photographers. With his great technical rigour (according to Raymond Depardon), David Burnett does not shy away from using tools which seem obsolete today: the 4×5 inch Pacemaker Speed Graphic press camera or his Holga 120N with its plastic lens and 6×6 cm film mask form part of his photography kit.

David Burnett, photographe américain né en 1946, a couvert de nombreux conflits pour le magazine *Time*. En 1976, il crée une nouvelle structure avec Robert Pledge, l'agence Contact Press Images. Burnett enchaîne les reportages qui le font parcourir près de 80 pays en l'espace de quarante ans. Durant toutes ces années, il saisit les grands de ce monde: Jean Paul II, Kofi Annan, Mohamed Ali, Hillary Clinton, Bill Gates, Lady Di, Fidel Castro, Bob Marley.

Le sport représente également une grande part de son travail. Il photographie tous les Jeux Olympiques d'été depuis ceux de Los Angeles 1984, adoptant à chaque fois un style différent pour aboutir à de véritables surprises visuelles. Fixant les plus grands champions, David Burnett se concentre aussi sur le « geste sportif anonyme » qui en fait un photographe à part. Doté d'une grande rigueur technique (*dixit* Raymond Depardon), David Burnett ne s'interdit pas l'usage d'outils qui paraissent aujourd'hui obsolètes: la chambre 4×5 Pacemaker Speed Graphic ou son Holga 120N en plastique 6×6 font ainsi partie de son attirail de photographe.

Jason Evans

"My goal is making images that match the memory of what I see and experience. Photographing the emotional moments in sports and life is part chance and part preparation – it's about finding the balance and exploring it in every session. I love nature. Working with several local organisations, I do my part to protect and maintain my beautiful home state of Rhode Island, and beyond. There's a lot to be said for leaving a place better than how you found it. That's my approach to life; the more I practise it, the more I believe in it. For me, some quiet is good, too. Time to process is especially important in the creative life."

Jason Evans's work has been recognised by numerous industry awards and solo exhibits. His work is part of the permanent collection at the Olympic Museum in Lausanne, Switzerland. Rio was Jason's 4th Olympic Games coverage for the IOC. He has been covering the summer and winter Olympic Games for the IOC since the 2010 Games in Vancouver. In addition to the IOC, Jason works for varied advertising and editorial clients.

Jason lives in Rhode Island, USA, with his wife.

« Mon but est de faire des photos qui correspondent au souvenir de ce que j'ai vu et vécu. Photographier des moments d'émotion dans le sport et dans la vie en général, c'est en partie une question de chance et en partie une question de préparation. Il faut trouver le bon équilibre. J'adore la nature. En travaillant avec plusieurs organisations locales, je participe à la protection et à la sauvegarde de mon bel état natal de Rhode Island, et d'autres endroits aussi. On entend souvent dire qu'il faut laisser un endroit dans un meilleur état que celui dans lequel on l'a trouvé. C'est aussi mon approche de la vie, et plus je la mets en pratique, plus j'y crois. Pour moi, un peu de tranquillité fait aussi du bien. Prendre son temps est particulièrement important pour une vie créative. »

Le travail de Jason Evans a été récompensé par de nombreux prix et a été présenté lors de plusieurs expositions individuelles. Son œuvre fait partie intégrante de la collection permanente du Musée Olympique de Lausanne, Suisse. Les Jeux de Rio sont la quatrième collaboration de Jason avec le CIO depuis les Jeux Olympiques de 2010 à Vancouver. Jason travaille également pour diverses agences de publicité et maisons d'édition.

Jason vit à Rhode Island, États-Unis, avec son épouse.

John Huet

Inspired by the human form and intensity of athletic performance, American photographer John Huet began photographing competitive athletes 25 years ago. Intent on conveying the passion, pride and commitment inherent in all athletes, John has devoted his career to photographing individuals who compete at all levels of sport. Through his photography, he captures the intensity and power of competitors while also revealing their vulnerability.

Since the 2004 Summer Olympic Games in Athens, the International Olympic Committee has selected John for his artistic talent and his great ability to capture the spirit of the Games. In 2008, prior to the Games, he also created a series of images that showcase contemporary life and culture in Beijing.

In addition to his career as a photographer, John is also a successful advertising director, shooting broadcast commercials and delivering campaigns that cross multiple media platforms.

Inspiré par le corps humain et l'intensité de la performance sportive, le photographe américain John Huet a commencé à photographier des athlètes en compétition il y a 25 ans. Afin de transmettre la passion, la fierté et l'engagement inhérents à tous les athlètes, John a consacré sa carrière à photographier des personnes qui concourent à tous les niveaux du sport. Par ses images, il saisit l'intensité et la force de l'athlète tout en révélant la vulnérabilité de celui-ci.

Depuis les Jeux Olympiques d'été de 2004 à Athènes, le Comité International Olympique a sélectionné John pour son talent artistique, son expérience et ses nombreuses autres qualités afin de couvrir au mieux l'esprit des Jeux. En 2008, avant les Jeux, John a également créé une série d'images qui montrent la vie et la culture contemporaines à Beijing.

Outre sa carrière de photographe, John est aussi un directeur commercial couronné de succès, avec à son actif des spots télévisés et des campagnes diffusées sur de multiples plateformes médias.

Mine Kasapoglu Puhrer

Mine Kasapoglu Puhrer is a travelling freelance photographer based in Istanbul, Turkey and in Vienna, Austria. Her work has been published in numerous magazines across the world.

Mine was on the Turkish national ski team in 1993–94 and in the Turkish national snowboard team from 2006 to 2010. Having been an athlete herself, she is fascinated by the action and the emotions that take over while competing and training. As she is also extremely passionate about the Olympic Games, living in the moment, creativity, fair play and sportsmanship, she tries to embody these passions through photography and snowboarding.

Mine has been covering the Olympic Games and the Youth Olympic Games for the IOC since 2010, but has been photographing the Games since 2002. She started as a staff photographer for the Salt Lake Olympic Organizing Committee in 2002 and has worked on each of the Summer, Winter and Youth Olympic Games ever since.

Mine Kasapoglu Puhrer est une voyageuse-photographe indépendante établie à Istanbul, Turquie et à Vienne, Autriche. Ses photos ont été publiées dans de nombreux magazines partout dans le monde.

Mine a été membre de l'équipe nationale turque de ski en 1993-1994 et de l'équipe nationale turque de snowboard de 2006 à 2010. Ayant été elle-même athlète, elle est fascinée par l'action et les émotions qui vous envahissent pendant la compétition et l'entraînement. Elle est aussi passionnée par les Jeux Olympiques. Elle vit dans le moment présent. Elle essaie d'incarner la créativité, le fair-play et la sportivité à travers la photographie et le snowboard.

Mine couvre les Jeux Olympiques et les Jeux Olympiques de la Jeunesse pour le CIO depuis 2010, mais elle photographie les Jeux depuis 2002. Elle a débuté en tant que photographe pour le Comité d'organisation des Jeux olympiques de Salt Lake en 2002 et a couvert chaque édition des Jeux Olympiques d'été, d'hiver et de la Jeunesse depuis.

Photo credits

© 2016 / IOC / BURNETT David: front cover, pp 2–3, 10–11, 12, 14, 16, 17, 18, 40, 50, 51, 52, 53, 54–55, 77, 78, 80, 82, 83

© 2016 / IOC / EVANS Jason: back cover, pp 8, 19, 37, 38, 39, 42, 43, 49, 66, 68, 70, 72, 74, 75, 76

© 2016 / IOC / HUET John: pp 32, 34, 35, 36, 44, 46, 47, 56, 58, 60, 62, 63, 64, 65

© 2016 / IOC / KASAPOGLU PUHRER Mine: pp 6, 20, 22, 24, 26, 27, 28, 29, 30, 31, 48

Crédits des photos

© 2016 / CIO / BURNETT David: couverture, pp 2–3, 10–11, 12, 14, 16, 17, 18, 40, 50, 51, 52, 53, 54–55, 77, 78, 80, 82, 83

© 2016 / CIO / EVANS Jason: quatrième de couverture, pp 8, 19, 37, 38, 39, 42, 43, 49, 66, 68, 70, 72, 74, 75, 76

© 2016 / CIO / HUET John: pp 32, 34, 35, 36, 44, 46, 47, 56, 58, 60, 62, 63, 64, 65

© 2016 / CIO / KASAPOGLU PUHRER Mine: pp 6, 20, 22, 24, 26, 27, 28, 29, 30, 31, 48